Procreate + iPad
零基础轻松水彩入门

不晚君 | 编著

清华大学出版社
北京

内 容 简 介

水彩画并非遥不可及，即便是零基础学习者也能轻松上手，用画笔随时捕捉并记录生活中的美好。

本书共6章，内容涵盖了植物、人物、风景等多个绘画主题。第1章详细介绍了Procreate软件的操作方法，从界面布局到快捷手势，一应俱全；第2章聚焦于水彩画的基础知识，深入讲解了水彩的表达技巧以及不同水彩画笔的使用要领；第3章引领读者探索日常小物件的绘制，通过平涂技巧轻松描绘植物、静物以及各式美食；第4章将进一步介绍如何绘制具有丰富质感的美食，展示中西方美食的诱人之处；第5章专注于绘制人物的技巧，从基础知识讲起，逐步深入到人物头像和全身的绘制方法；第6章介绍如何快速捕捉大自然的美丽瞬间，通过风景速涂来记录生活。

本书专为绘画初学者量身打造，内容全面且讲解详尽，通过一系列生动的案例，带领你一步步走进水彩画的世界，让绘画变得更加轻松愉快。

版权所有，侵权必究。举报：010-62782989，beiqinquan@tup.tsinghua.edu.cn。

图书在版编目(CIP)数据

Procreate+iPad零基础轻松水彩入门 / 不晚君编著.
北京：清华大学出版社, 2025.3. -- ISBN 978-7-302-68721-4
Ⅰ．J215-39
中国国家版本馆CIP数据核字第20251FK317号

责任编辑：	陈绿春
封面设计：	潘国文
责任校对：	胡伟民
责任印制：	刘 菲

出版发行	清华大学出版社			
网	址：	https://www.tup.com.cn，	https://www.wqxuetang.com	
地	址：	北京清华大学学研大厦A座	邮 编：	100084
社 总 机：	010-83470000		邮 购：	010-62786544
投稿与读者服务：	010-62776969，	c-service@tup.tsinghua.edu.cn		
质 量 反 馈：	010-62772015，	zhiliang@tup.tsinghua.edu.cn		
印 装 者：	天津鑫丰华印务有限公司			
经 销：	全国新华书店			
开 本：	188mm×260mm	印 张： 10	字 数：	325千字
版 次：	2025年5月第1版		印 次：	2025年5月第1次印刷
定 价：	79.00元			

产品编号：104997-01

在担任插画讲师的4年里,我无数次被问道:"零基础学习者能否学好插画?"我的回答始终坚定:零基础的人当然可以学好插画,并且能够自如地表达个人创意!作为一名从零基础起步的插画师,我深知初学者的顾虑,也了解如何帮助他们高效学习、掌握插画技巧。

本书是一本专为零基础学习者设计的水彩教程。我们的初衷是让绘画变得简单易上手,而最终目标则是通过循序渐进地提升难度和丰富内容,使读者能够掌握更多的插画技能。全书共6章,包含35个精心设计的案例,全面展示了水彩的绘画技巧。每个主题单元都探索了不同的绘画方法,从基础的平涂到复杂的质感表现,逐步深入。内容涵盖生活小物件、中西美食、人物头像及全身肖像、风景速涂等多个方面,让读者能够随时拿起画笔,捕捉并记录生活中的美好瞬间。

与传统水彩表达相比,本书所倡导的"轻松感水彩"更适合零基础读者。这种表达方式不刻意追求细节,降低了绘画的门槛,同时其特有的表现风格使画面洋溢着温馨与随性,非常适合日常的记录与表达。

此外,本书附带的笔刷文件、纸张纹理文件以及相关视频教程均可通过扫描下方二维码轻松下载。我诚挚地邀请你与我一起,动手描绘你的创意世界。

在撰写本书的过程中,我深感愉悦。特别感谢陈志民和向洪龄老师的专业指导和细致建议,也感谢每一位选择并信任本书的读者。

最后,我衷心希望本书能给你带来愉快的阅读体验,帮助你轻松掌握绘画技巧,并激发你更多的创作灵感。

本书的配套资源请扫描下面的配套资源二维码进行下载,如果有技术性问题,请扫描下面的技术支持二维码,联系相关人员进行解决。如果在配套资源下载过程中碰到问题,请联系陈老师,联系邮箱:chenlch@tup.tsinghua.edu.cn。

配套资源

技术支持

不晚君

2025.4

第1章 快速掌握 Procreate

1.1 初识图库界面 | 002

1.1.1 图库界面与建立画布 | 002

1.1.2 管理画布文件 | 003

1.2 探索绘图界面 | 004

1.2.1 绘图工具 | 005

1.2.2 侧栏工具 | 006

1.2.3 高级功能 | 007

1.3 手势快捷和自定义界面 | 011

1.3.1 缩放、旋转和快速适应屏幕 | 011

1.3.2 撤销、重做和呼唤剪切、拷贝、粘贴功能按钮 | 012

1.3.3 速创形状 | 013

1.3.4 自定义界面设置 | 013

1.4 安装和使用水彩笔刷和纸纹 | 014

1.4.1 下载和安装笔刷和纸纹 | 014

1.4.2 使用水彩纹理 | 016

1.4.3 使用水彩笔刷 | 016

第2章 轻松感水彩绘制的秘密

2.1 轻松感水彩的造型技巧 | 018
2.1.1 基础圆形的变形技巧和应用 | 018
2.1.2 基础矩形的变形技巧和应用 | 019
2.1.3 轻松感小物件造型综合绘制 | 021

2.2 轻松感水彩的上色技巧 | 021
2.2.1 水彩常见上色方法 | 021
2.2.2 水彩清透感选色秘诀 | 027

2.3 快速掌握轻松感水彩绘制方法 | 027
2.3.1 飞鸟水壶 | 028
2.3.2 樱桃咖啡杯 | 029
2.3.3 猫咪毛衣 | 031

第3章 万物皆可爱——生活小物件

3.1 绘制温馨工作台 | 034
3.1.1 茶具 | 034
3.1.2 香薰蜡烛 | 036
3.1.3 龟背竹 | 038

 3.1.4 笔筒 | 040

3.2 疗愈厨房小物 | 043

 3.2.1 小熊砧板 | 043

 3.2.2 煎蛋平底锅 | 045

 3.2.3 烤面包机 | 048

 3.2.4 粉色咖啡壶 | 050

3.3 软糯烘焙甜品 | 052

 3.3.1 牛角包 | 052

 3.3.2 蓝莓芝士蛋糕 | 054

 3.3.3 草莓奶油吐司 | 056

 3.3.4 无花果夹心蛋糕 | 058

第4章 食物最暖胃——质感美食

4.1 烟火气中餐 | 063

 4.1.1 油条 | 063

 4.1.2 水晶虾饺 | 065

 4.1.3 腊肠煲仔饭 | 068

4.2 氛围感西餐 | 072

 4.2.1 玛格丽特披萨 | 072

 4.2.2 贝果三明治 | 076

 4.2.3 双莓焦糖布丁 | 079

4.3　浓郁风春餐 | 085

 4.3.1　芒果糯米饭 | 085

 4.3.2　菠萝炒饭 | 088

 4.3.3　冬阴功汤 | 091

第5章　此刻最炫目——人物绘制

5.1　人物绘制基础知识 | 097

 5.1.1　多角度头像绘制秘诀 | 097

 5.1.2　多角度全身像绘制秘诀 | 098

5.2　可爱头像 | 099

 5.2.1　双马尾女孩 | 099

 5.2.2　背带裤女孩 | 103

 5.2.3　蝴蝶女孩 | 106

5.3　甜美全身像 | 110

 5.3.1　牛仔裤女孩 | 110

 5.3.2　鲜花女孩 | 114

 5.3.3　卫衣女孩 | 119

第6章 风光无限好——风景速写

6.1 速涂大色块风景 | 125

6.1.1 海边风光 | 125

6.1.2 林间小屋 | 130

6.1.3 湖畔花海 | 135

6.2 速涂质感风景 | 140

6.2.1 海崖美景 | 140

6.2.2 辽阔草原 | 146

快速掌握 Procreate

如果你的 iPad 已经闲置许久，除了织灰就是用来追剧或打游戏，那么现在是时候将它转变为你的创意工具了！iPad 上的 Procreate 软件是一款对新手极为友好的绘画软件，其界面清爽直观，操作简单易懂，只需稍作探索，你便能轻松驾驭它。在 Procreate 的助力下，你可以重新点燃绘画的激情，随心所欲地表达你的奇思妙想，并在创作过程中享受沉浸式的"心流"体验，释放日常压力。现在，就让我们一起跟随这本书，深入探索 Procreate 的基础操作，开启你的创意之旅吧！

1.1 初识图库界面

许多人都有过使用纸张、画笔和颜料进行传统绘画的经验。在绘画前,我们通常会准备好画纸,精心挑选适合的画笔和颜色;在绘画过程中,我们可能会使用多种画笔,甚至在出错时使用橡皮擦进行修整。这些步骤对于大多数人来说都是熟悉的。值得欣喜的是,在电子绘画领域,这些步骤与传统绘画并无二致。尽管许多人可能是首次接触Procreate这一绘画软件,但只要理解了Procreate中各项功能与传统绘画工具的对应关系,便能迅速掌握其使用方法。因此,即使是在全新的电子绘画环境中,大家也能凭借过去的绘画经验,轻松上手,自由创作。

1.1.1 图库界面与建立画布

1. 图库界面

当你启动Procreate,首先映入眼帘的便是"图库"界面,如下左图所示,这里不仅展示了软件自带的精美示范图,还罗列了你过往的创作文件,供你随时回顾与欣赏。

在Procreate中,画布文件就如同我们使用传统纸笔时的绘图本一样,但可以拥有众多不同尺寸的画布,仿佛实现了儿时想要拥有无数本子的梦想,极大地满足了我们的创作需求和收集欲望。

2. 建立画布

如下右图所示,点击界面右上角的 + 按钮,会弹出相应的设置选项,可以轻松地新建画布文件。在"新建画布"文字下方,你会发现许多Procreate预设的不同尺寸和色彩配置的"画布样板",同时还会显示你之前已经创建过的画布文件信息。选择任意一个画布文件,并向左滑动,即可出现"编辑"和"删除"按钮,单击它们可以方便地微调画布文件或清理不再需要的画布,使你的创作空间更加整洁、高效。

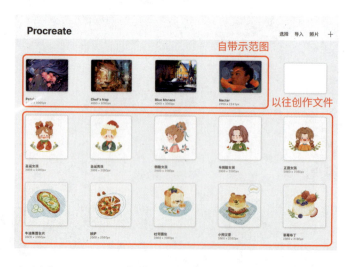
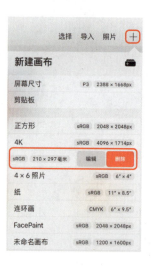

如果在Procreate自带的画布样板或已创建的画布文件中未能找到符合你需求的画布,如下页上左图所示,可以点击 ■ 按钮,新建自定义画布。如下页上右图所示,在这个模式下,可以根据自己的需求设置画布的宽度和高度,同时建议将画布的DPI(分辨率)设置为300,以确保图像质量和打印效果。这样,你就能拥有一个完全符合你个性化需求的画布了。

若绘制的作品需要在互联网上传播，建议在"颜色配置文件"中选择 sRGB；而若作品需要打印出来，则建议选择 CMYK 作为颜色配置文件。这样的选择能确保你的作品在不同媒介上都能呈现最佳色彩效果。

1.1.2 管理画布文件

随着"图库"中画布文件的日益增多，对它们进行有效的管理变得至关重要。在传统绘画本的管理中，我们通常使用命名和分类两种主要方式。然而，在 Procreate 中，我们不仅可以轻松实现这些基本操作，还能进行"预览""复制""删除"和"分享"画布文件等更多高级的操作。此外，在绘制过程中，Procreate 还允许我们方便地"导入"参考图片或其他项目，从而极大地简化了创作流程，使创作变得更加轻松愉悦。如下图所示，下面详细介绍图库界面的相关按钮及其功能。

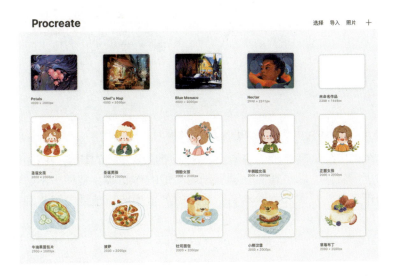

01 点击"选择"按钮，如下页上左图所示，可以对画布文件进行批量操作。点击此按钮后，如下页上右图所示，图库界面的右上角会出现"堆""预览""分享""复制"和"删除"等按钮，同时，每个画布文件名称前会出现一个小圆圈可供选择。只需选中想要操作的画布文件，再点击对应的按钮，即可完成相关的批量操作。

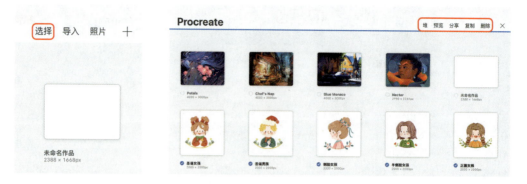

- ※ 堆："堆"即分组之意，点击该按钮，可将同类作品归至一堆，便于集中管理，使整个图库界面更为清爽。
- ※ 预览：点击该按钮，可在不打开画布文件的情况下，直接观赏所绘创意作品。
- ※ 分享：点击该按钮，支持分享多种图像格式，日常使用时，JPEG 或 PNG 格式便可满足需求。
- ※ 复制：点击该按钮，可迅速复制已完成的创意作品，在复制的作品上可恣意尝试更多配色与质感表达。
- ※ 删除：点击该按钮，以快速清理无用的画布文件，需要注意的是，一旦删除文件便不可恢复，务必慎重使用。

02 点击"导入"按钮，可以导入 Procreate 文件、图片及 PDF 等项目。

03 点击"照片"按钮，可以直接导入 iPad 相册中的图片。

04 点击画布文件并左滑，如下右图所示，会出现"分享""复制"和"删除"按钮。

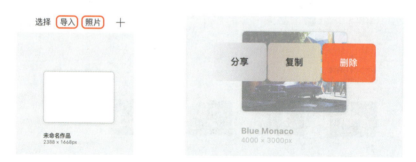

05 点击画布名称可以重命名，画布尺寸也可以在这里观察到。

电子绘画软件在传统纸笔绘画的基础上，融入了更多便捷的功能，例如可以随心所欲地新建各种尺寸的画布文件，以及通过一键复制已完成的作品等。现在，不妨亲自尝试创建一个属于自己的画布文件，并深入体验本节所介绍的各项功能，感受电子绘画带来的全新创作体验。

1.2 探索绘图界面

除了画笔、画本、橡皮擦和颜料这些众所周知的绘画基础工具，Procreate 还提供了许多传统纸笔绘画所不具备的实用功能，这些功能能够显著提升绘画效率。接下来，就让我们一

起跟随本书,深入探索这些强大的功能吧!

在 Procreate 的绘图界面中,如下图所示,可以清晰地看到 3 个主要区域:右上角的绘图工具区,它提供了各种绘画和编辑工具;左侧的侧栏工具区,集合了多种实用的辅助功能和设置选项;而左上角的高级功能区,则提供了更为专业和高级的绘画功能。整个界面布局简洁明了,让你能够专注于创作过程,享受绘画的乐趣。

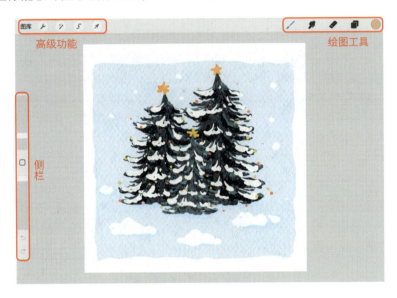

1.2.1 绘图工具

位于绘画界面右上角的绘图工具区,对于绘画新手而言十分易于理解。其中的"绘图""涂抹""擦除""图层""颜色"等功能,分别对应了传统纸笔绘画中的画笔、涂抹工具、橡皮擦、纸张以及颜料,使电子绘画与传统绘画在逻辑上保持了一致性,更便于新手快速上手和掌握。

1. 绘图

如右图所示,点击"绘图"按钮,进而可以打开"画笔库"。在"画笔库"中,如右图所示,包含着 18 个分组,总计上百种不同类型的画笔,可以满足日常绘制的各种需求。此外,画笔库还支持导入新画笔,让创作工具更加丰富多彩。同时,也可以将喜爱的画笔分享给好友,共同感受创作的乐趣。

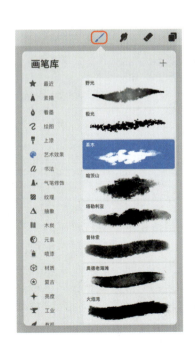

2. 涂抹和擦除

涂抹画笔常用于实现色彩之间的平滑过渡,使画面更加自然和谐;而擦除画笔则多用于修正画面中的瑕疵或清除多余内容,以提升作品的整体美感。这两种画笔均可在"画笔库"中根据需求选择合适的笔刷,以满足不同创作场景的需要。

3. 图层

"图层"功能类似传统绘画中的纸张，但与普通的白纸有所不同。除了"背景图层"默认为白色，每一个新创建的图层都是透明的。只有在图层上使用画笔进行绘制后，被绘制的部分才会显现颜色，而其余区域则保持透明。在创作一幅完整的作品时，通常需要建立多个图层。

许多新手可能会疑惑："为什么需要建立多个图层？只在一个图层上绘制难道不行吗？"实际上，建立多个图层具有诸多优势，这正是电子绘画相较于传统绘画的独到之处。

如下左图所示，当我们将花蕊、花瓣和叶片分别绘制在不同的图层上时，调整任何一部分的颜色或形态都变得轻而易举。例如，如果想要修改花蕊的颜色或形状，只需针对该图层进行操作，而不会影响到其他图层上的花瓣或叶片。相反，如果整朵花都绘制在同一个图层上，对局部进行调整时很可能会牵连到其他部分，从而增加绘制的难度。因此，在图层数量允许的情况下，应尽量采取分图层绘制的方法。

4. 颜色

在绘画创作中，我们经常需要运用多样化的色彩来丰富画面。Procreate 内置了多种选色模式，如"色盘""经典""色彩调和""值"和"调色板"等，供用户灵活选择。如下右图所示，其中，"经典"模式尤为便捷，用户可以通过调整"色相""饱和度"和"亮度"滑块，或者在色盘上轻松选定所需的颜色。

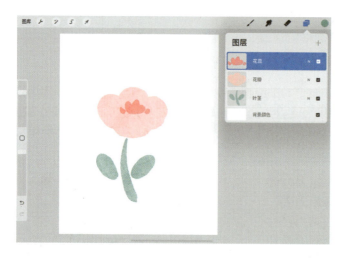
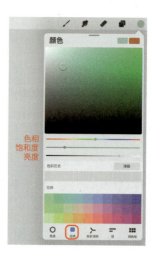

现在，就试着熟悉这些绘图工具的使用方法吧。挑选一款你喜欢的画笔，选择一种心仪的颜色，并新建一个图层来绘制一朵娇艳的小花。别担心画得不够完美，如果不慎出错，只需使用擦除画笔轻轻一抹，便可轻松修正。

1.2.2 侧栏工具

在使用传统纸笔进行绘画时，我们或许都曾有过这样的憧憬："如果这支画笔能更粗一些或更细一些该多好""如果能撤回画错的一笔该多方便""要是能直接吸取之前用过的颜色该多有趣"。而现在，通过 Procreate，这些愿望都能轻松实现。如下页上右图所示，在侧栏工具中用户可以方便地找到各种修改工具，自由调整笔刷的尺寸和不透明度，快速进行撤销或重做操作，还可以在创作过程中随时使用修改按钮来吸取所需的颜色。这些功能极大地提升了绘画的便捷性和创作自由度。

第 1 章　快速掌握 Procreate

1. 笔刷尺寸

通过向上拖动"笔刷尺寸"滑块，可以轻松增大笔刷尺寸，反之则可减小笔刷尺寸。这一功能在绘画创作中极为常用，能够显著提升绘制效率，让创作过程更加流畅自如。

2. 修改钮

修改钮具有极为强大的功能，其中最为常用的就是轻点"修改钮"后会自动唤出"吸管"。通过拖动"吸管"，可以轻松吸取画面中的任意颜色，这对于选择画面中已有的颜色来说非常方便。

3. 画笔不透明度

通过向上拖动"画笔不透明度"滑块，可以增加笔刷的不透明度，反之则降低。这一功能在绘制半透明颜色元素时特别方便，能够帮助用户轻松实现所需的透明度效果。

4. 撤销/重做

点击"撤销"按钮，即可轻松取消上一步操作；若想要复原上一步操作，只需点击"重做"按钮。若需要撤销或重做多步操作，只需长按相应的"撤销"或"重做"按钮即可。在绘画过程中，如果出现错误，点击"撤销"按钮就能迅速撤回，最多可撤销最近的 250 步操作。若不慎撤销过多，也无须担忧，点击"重做"按钮即可恢复。

侧栏工具的功能直观易懂，稍作尝试便能熟练掌握。现在就来试试吧！

1.2.3　高级功能

位于绘图界面左上角的高级功能区，如下图所示，提供了多元化且综合性的功能选项。其中包括"图库""操作""调整""选取"以及"变换变形"等强大功能。利用这些高级功能，可以轻松圈选出作品中的特定元素，无论是放大还是缩小，都能随心所欲地调整其大小。此外，还能对整个画面进行一键式的色彩调整，以满足不同的创作需求。

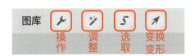

1. 图库

完成绘画创作后，只需点击"图库"按钮，即可轻松退出当前画布文件并进入图库界面。在图库中，用户可以方便地组织和管理自己的创意作品，让一切井然有序。

2. 操作

"操作"功能极为强大，涵盖了插入、分享和调整画布等诸多实用功能。其中，最常用的功能包括插入参考照片、分享作品，以及查看缩时视频等。

若想在绘画过程中插入参考照片，如下页上左图所示，只需依次点击"操作"按钮→"添加"按钮→"插入照片"按钮，即可从相册中选择所需的参考素材，并将其插入到画布中，以便更顺利地完成创作。

当作品绘制完成后，分享它也变得非常简单。只需依次点击"操作"按钮→"分享"按钮，此处可以选择 PNG、JPEG 等格式。如下页上右图所示，既可以选择"存储图像"将绘制

品保存在相册中，也可以直接分享到社交平台，与更多人分享你的创意成果。

除了最终的创作成品，创作的过程同样值得被记录和分享。如下左图所示，在开始创作之前，可以在"操作"界面中点击"视频"按钮，然后选择"录制缩时视频"选项，这样就能够完整地记录下整个绘制过程。当想要回顾或分享创作历程时，只需选择"缩时视频回放"选项，即可看到已录制的完整创作过程。此外，通过选择"导出缩时视频"选项，还可以将这段独特的创作经历分享给他人。

3. 调整

"调整"功能中汇聚了众多专业的图像处理效果。如下右图所示，可以通过调整"色相""饱和度""亮度"等参数来精细调控画面的色彩表现，也可以为画面增添"高斯模糊"等多种效果，营造出不同的视觉感受。此外，还能为作品添加"杂色"等独特的图像处理效果，让画面呈现更加丰富的质感。这里的功能既强大又富有趣味性，非常值得你深入探索与尝试。

4. 选取

"选取"工具对于新手而言极为实用。如下图所示，当点击"选取"按钮后，会看到"自动""手绘""矩形""椭圆"这4个多功能的选取工具，以及它们对应的高阶选项。这些工具能够帮助新手对需要修改的作品进行精确而细致的控制，使修改过程更加得心应手。

下面以绘制这幅小草莓为例，展示4种选取方式的具体应用方法。

首先，使用半透明的画笔绘制了两颗鲜艳的草莓。接下来，当我们打算为草莓添加上叶

子时，为了确保叶片部分与草莓部分不会产生颜色的重叠，可以采取以下方法：如下左图所示，在选中草莓图层之后，选择"自动"模式，并点击画面中未绘制草莓的空白区域。此时，被选中的区域将会以蓝色呈现。

随后，如下右图所示，当点击图层后，未被选中的选区将出现闪动的斜线。在这样的状态下，再绘制草莓叶片时，就只会在这个选定的区域内进行，从而避免绘制到草莓果实上。

"自动"模式提供了一个快速且高效的方式来选择想要的选区。此外，它还配备了一系列的高阶选项，允许我们对选区进行"添加""移除"和"反转"等操作。

绘制好草莓之后，如果觉得两颗草莓的大小过于相近，而希望把右侧的草莓调整得小一些，那么，如下图所示，由于这两颗草莓位于同一图层上，可以借助"手绘"模式来选取右侧的草莓。在"手绘"模式下，随着画笔的移动，会出现闪烁的"蚂蚁线"，帮助你精确地勾勒出选区。

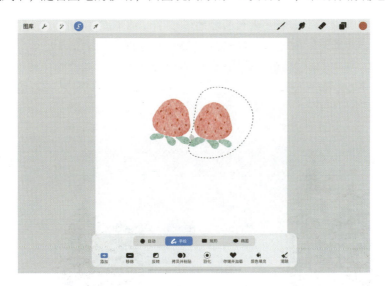

当你绘制出一个完整且首尾相接的选区后，接着点击"变换变形"按钮。此时，如下左图所示，在选中的草莓四周会出现一个定界框。通过拖动蓝色的控制柄向内压缩，可以轻松地将草莓缩小到理想的大小。完成变形后，只需点击其他任何功能按钮，定界框就会消失，留下你精心调整过大小的草莓。

绘制好草莓之后，如果想在草莓下方添加一个矩形色块并书写草莓的名字，可以这样做：点击"矩形"按钮，然后在草莓下方绘制一个矩形区域。当将画笔离开画布时，除了这个矩

形区域,其他位置都会被闪动的斜线覆盖。这时,如下右图所示,可以选择喜欢的颜色,并在这个矩形区域内进行绘制,并写上草莓的名字或添加其他装饰。

5. 变换变形

"变换变形"功能可以对选中的元素进行多样化的变换操作。如下图所示,它涵盖了"自由变换""等比""扭曲"和"弯曲"4种方式,每种方式下还配备了相应的高阶选项。这些选项虽然功能强大,但操作起来都相当简单直观。

在这幅圣诞节松树的画面中,我们巧妙地运用了4种不同的变换变形方式。其中,"自由变换"功能使我们能够轻松地对图像进行横向和纵向的拉伸或压扁处理。如下左图所示,利用"自由变换"功能对松树进行了横向压扁,从而赋予其一种独特的视觉效果。而"等比"功能则允许我们等比例地缩放图像。在下右图中,通过使用"等比"功能对松树进行了压缩,使其在保持原有比例的同时,尺寸得到了精心的调整。

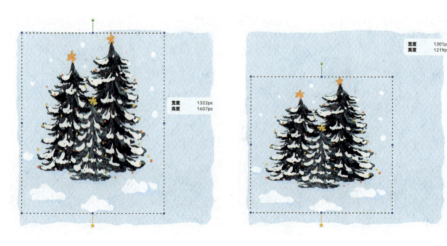

利用"扭曲"功能,可以对图像进行创意性的扭曲变形。通过拖动任何一个变形控制柄,都能实现自定义的变形效果。如下页上左图所示,我们拖动了右上角的控制柄,对松树进行了

独特的扭曲处理。而"弯曲"功能则提供了弯曲或折叠画面元素的可能性。在下右图中，我们同样拖动了右上角的控制柄，使松树呈现向内折叠的视觉效果，增添了一份艺术感和立体感。

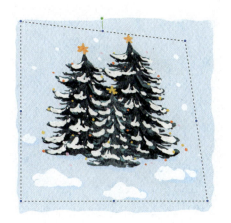

高级功能区确实提供了许多综合性的功能，但在基础的绘制操作中，并非所有功能都会频繁使用。在本书中，如需要用到这些高级功能，会进行深入详细的讲解。现在，不妨先体验一下"变换变形"功能带来的乐趣。你可以随意地放大、缩小，或者进行扭曲、弯曲等操作，感受图像在你手中变化的趣味。

1.3 手势快捷和自定义界面

经过前面的初步学习和探索，相信大家已经能够感受到 Procreate 的界面简洁易懂、操作便捷。更令人振奋的是，它还提供了众多手势快捷操作功能，这些功能将极大地提升你的创作效率，使创作过程更加流畅自如。接下来，就让我们一起深入探索这些常用的手势快捷操作功能吧。

1.3.1 缩放、旋转和快速适应屏幕

在绘画过程中，我们经常需要调整画布视图的大小。为了查看细节，我们会放大画布视图；为了把握整体构图，我们会缩小画布视图。这种灵活的调整让我们能够在关注细节的同时，也不失对整体的掌控。如右图所示，通过双指向内捏合或向外张开，我们可以轻松地缩小或放大画布视图。

当调整完画布视图的大小后，如果想要迅速恢复到适应屏幕的画布视图大小，如下页上左图所示，只需双指快速捏合即可。这一简单手势将帮助你迅速回到符合屏幕的画布视图大小，以便你继续创作。

当绘制某些角度感到不顺手时，可以通过旋转画布视图来调整视角，从而使绘制过程更加顺畅。如下右图所示，只需用双指捏住并转动手指，就能轻松地旋转画布视图至所需的角度。

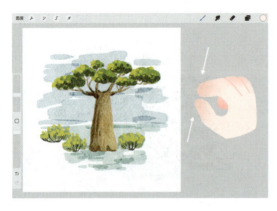 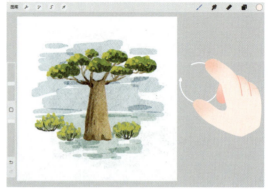

双指捏合、张开以及快速捏合适应屏幕大小，这些都是在绘画过程中非常实用的手势快捷操作功能。它们不仅易于记忆，而且操作起来也相当简单。现在，尝试新建一张画布，并运用这些手势来熟悉和掌握它们吧。通过实践，你将更加熟练地运用这些手势快捷操作功能，从而提升你的绘画效率和体验。

1.3.2 撤销、重做和呼唤剪切、拷贝、粘贴功能按钮

在创作过程中，偶尔的笔触失误是不可避免的。除了可以利用侧栏工具中的"撤销"按钮进行修正，还可以通过手势来高效完成。如下左图所示，只需两指同时在画布上轻点，即可迅速撤销上一步操作，界面上方还会实时提示所"撤销"的具体操作。若想连续撤销多个步骤，只需在画布上轻点后保持双指长按，稍等片刻，系统将快速回溯并撤销最近的一系列操作；当想停止撤销时，只需松开双指即可。

若不慎撤销过多，也无须担忧，"重做"功能可帮你恢复原状。如下右图所示，只需三指同时在画布上轻点，即可重做上一步操作。与撤销功能相似，也可以通过三指长按来快速重做一系列操作。这些手势快捷键将极大提升你的创作效率和灵活性。

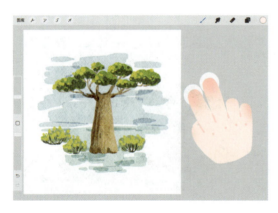 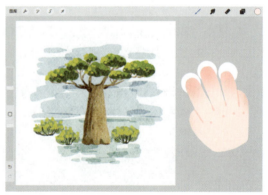

三指向下滑动，即可出现一个浮动菜单，如下页左图所示，其中包含"剪切""拷贝""粘贴"等实用功能按钮，根据需求灵活操作即可。

虽然侧栏工具中提供了"撤销"和"重做"功能，但使用手势无疑会更加便捷高效。此外，"拷贝并粘贴"功能也极为实用，能够大大提升创作效率。现在，不妨亲自尝试一下这些手

势快捷操作功能，感受其带来的流畅与便利吧。

1.3.3 速创形状

作为绘画新手，绘制笔直线条或完美形状可能是一种挑战。然而，借助"速创形状"功能，这个挑战将变得轻而易举。当你想要绘制一个完美的圆形、三角形、正方形或长方形等形状时，如下右图所示，只需先大致勾勒出形状的轮廓，然后在画布上用单指长按，即可自动生成所需的完美形状。

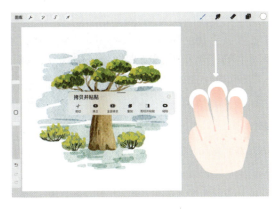
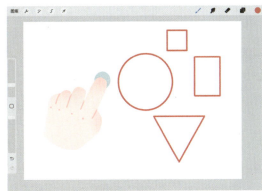

1.3.4 自定义界面设置

读到这里，有些读者可能会心生疑惑：为何我使用的 Procreate 界面是深色的，而书中的示例却是浅色的呢？这其实可以使用 Procreate 的"偏好设置"功能进行调整。

如下左图所示，依次点击"操作"→"偏好设置"按钮。在弹出的对话框中，可以选择开启"浅色界面"，使你的 Procreate 界面呈现与本书配图相似的浅色风格。此外，还可以调整侧栏工具的位置，比如将其布置在画布的右侧，以便更符合你的使用习惯。同时，"画笔光标"等设置也可以根据你的喜好进行调整。

"手势控制"是另一项强大的功能，它允许你自定义手势。如下右图所示，可以根据自己的使用习惯，为"涂抹""擦除""吸管""速创形状"等功能设置个性化的手势。当然，Procreate 的默认设置已经非常出色，但通过个性化调整，你可以让这款软件更加贴合自己的使用习惯。现在就来探索并感受这些设置的魅力吧！

1.4 安装和使用水彩笔刷和纸纹

传统水彩画通过水彩画笔与具有独特纹理的水彩纸的结合，能够创作出极富个性的画面效果。在 Procreate 中，我们同样可以利用特有的纸张纹理和水彩笔刷，在 iPad 上创作出类似水彩画的艺术效果。接下来，跟随本书的指引，一步步学习如何下载和安装水彩纸纹理以及水彩笔刷。

1.4.1 下载和安装笔刷和纸纹

安装水彩笔刷和纸张纹理时，一般有两种方法可供选择。不过，无论采用哪种方式，都需要先访问本书配套资源中"笔刷和模板"文件夹中的"水彩笔刷"文件夹。请注意，如下左图所示，以 .brushset 为后缀的文件代表水彩笔刷，而以 .procreate 为后缀的则是画布文件。

1. 使用 Procreate 安装

下面以安装水彩笔刷为例，展示下载和安装的步骤。

01 用手指轻点"不晚水彩画笔_（书）"文件后会进入已加载完成的界面。

02 如下中图所示，点击"用其他应用打开"按钮，在弹出的对话框中，最上方的图标处可以向右翻动找到 Procreate 选项，如下右图所示，如果这里找不到 Procreate 也可以点击"更多"按钮来查找。

03 点击 Procreate 图标会直接安装已经选择的水彩笔刷，并且跳转到画笔界面，如下页上左图所示，此时点开"画笔库"就可以看到安装的画笔。

2. 通过 iPad 本地下载

如果在"用其他应用打开"界面中无法找到 Procreate 选项，还可以通过 iPad 本地下载的方式来安装所需的水彩笔刷和纸张纹理，具体的操作步骤如下。

01 如下页上中图所示，在"用其他应用打开"界面中，点击"储存到'文件'"按钮，如下页上右图所示，此时会跳转到新界面，选择"我的 iPad"，再点击右上角"存储"按钮即可。

02 如下左图所示，点击"文件"中"我的 iPad"选项，可以看到下载的画笔，点击画笔即可直接安装。

03 如下右图所示，此时再点开"画笔库"就可以看到安装的水彩画笔了。

水彩纸张纹理的安装步骤与水彩笔刷的安装方式相同，同样可以采用上述两种方法进行安装。如下图所示，安装完成后，在图库界面中将能够直接看到三个画布文件，分别是正方形和长方形的纸张纹理画布文件。在日常绘制过程中，可以根据具体的画面需求来选择合适的画布文件使用。

安装水彩纸张纹理和水彩画笔是一个简单且直观的过程，无论选择哪种安装方式，都能够轻松掌握。现在，就请找到书本附赠的学习资料，按照步骤完成安装操作，开启你的创作之旅吧。

1.4.2 使用水彩纹理

要想在Procreate中绘制出逼真的仿水彩效果，纸张纹理的运用至关重要。如右图所示，在创作过程中，确保绘制的图层位于"纸张纹理"文件夹的下方，这样才能充分利用纹理效果，呈现出精美的水彩质感。

1.4.3 使用水彩笔刷

除了依赖纸张纹理，水彩笔刷的选择也至关重要。右图展示了每款笔刷在有纸张纹理和无纸张纹理条件下的绘制效果，涵盖了从草图线稿到铺色、质感表现、细节刻画、涂抹以及擦除等各个环节所需的7款专业笔刷。接下来介绍这7款笔刷。

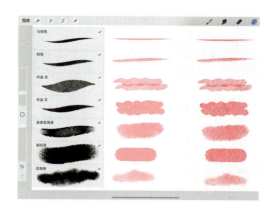

※ 勾线笔：非常适合用于日常绘制草稿和线稿，能够轻松绘制出自然流畅的线条。

※ 粉笔：在进行细节添加时，粉笔是理想的选择。例如，通过为画面元素增加一些排线，可以有效提升画面的质感。

※ 听盒 透：常用于铺色，其特点是具有半透明效果。在绘制过程中，若提笔后再次绘制，重叠部分会产生独特的叠色效果。

※ 听盒 实：常用于铺色，它带有一定的纹理，但提笔后重新绘制时不会产生叠色。

※ 奥德老海滩：常用于铺设画面质感。根据下笔的力度不同，能够呈现多样化的质感纹理。

※ 粗粉笔：常用作擦除工具。当对铺色的形状不满意时，可以用粗粉笔进行修饰和调整。

※ 湿海绵：常用于铺设画面质感，或者结合涂抹工具进行使用，能够自然地将色彩边缘晕开，实现柔和的过渡效果。

经过前面的介绍，相信你已经深刻领略到水彩画笔与水彩纸张纹理所带来的独特艺术效果。现在，只需下载本书的配套资料，就可以尝试亲手绘制一朵简单的小花，直观地感受Procreate仿水彩的迷人魅力。

第 2 章

轻松感水彩绘制的秘密

"我真的好喜欢水彩画的质感,但复杂的绘制过程让我觉得无从下手。"这是不少读者的心声。其实,对水彩画的热爱并不意味着必须追求极致的精细和复杂。相反,以轻松的心态、随意的笔触和简洁的上色,同样能创作出令人满意的水彩作品。

本章将向读者传授更易于新手学习的水彩造型与上色技巧。我们会通过具体的小案例,以直观的方式展示那些对零基础画手极为友好的绘画秘诀。现在,就让我们一起跟随本书,探索轻松感水彩绘制的奇妙世界吧。

2.1 轻松感水彩的造型技巧

没有线条和透视基础，能否画好元素造型呢？答案是肯定的！通过掌握轻松感水彩的元素造型技巧，新手常常困扰的"线条不直，圆形不圆"的问题都能转化为独特的优势。相较于传统水彩画对精细度的追求，轻松感水彩更注重自由表达，这种风格更适合新手尝试。接下来，让我们开始学习基础形状的变形技巧，探索水彩的新世界。

2.1.1 基础圆形的变形技巧和应用

在众多元素中，圆形或其变形（如椭圆）无处不在。例如，大多数杯子的杯口和杯底、瓶子的瓶口和瓶底、碗口和碗底，以及花盆的盆口和盆底等，都是基于圆形的设计。圆形作为构成元素的基础形状，在透视表达中常被展现为标准的正圆或各种压扁程度的椭圆。虽然这种表达方式非常精确，但有时也显得稍微单调。然而，如下图所示，我们可以尝试绘制一些不那么完美的圆形或椭圆，甚至是半圆形来进行创新变形。这样的处理方式不仅能保留更强烈的手绘感，而且每次的绘制都是独一无二的，赋予作品更多的个性和生命力。

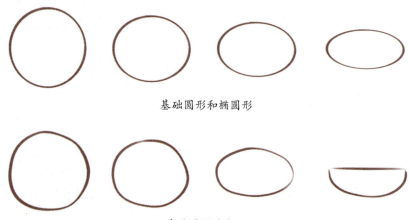

基础圆形和椭圆形

基础圆形的变形

那么，经过变形的圆形如何在元素造型中得到应用呢？下面，我们将通过大家熟悉的水杯和碗这两个元素，来展示基础圆形变形后的造型效果。

以一个圆口圆底的杯子为例，让我们来看看变形后的杯子是如何绘制的。参考下图，可以看到两种变形示例。

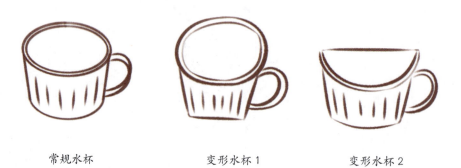

常规水杯　　　变形水杯1　　　变形水杯2

变形水杯 1 中，将杯口的椭圆绘制成了一个开口更大的不规整的圆形，同时简化了杯底的弧度，使其变为直线。杯子的手柄也被简化为不考虑透视的平行弧线，这样的设计使画面更具手绘感和随性的美感。

在变形水杯 2 中，杯口被简化为一个不规整的半圆形，杯底保留了轻微的弧度，而杯子的手柄同样被简化为两条平行弧线。这样的处理方式不仅增强了手绘感，还为作品注入了一种轻松随意的气息。对于还不太熟悉透视的新手来说，这种简化的绘制方法也更容易上手。

接下来，我们以常见的碗为例，来展示变形后碗的绘制方法，如下图所示。

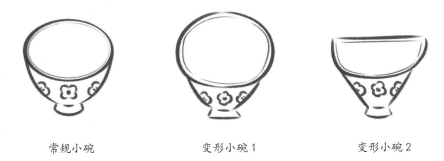

常规小碗　　　　　　　变形小碗 1　　　　　　　变形小碗 2

在变形小碗 1 中，我们将碗口的圆形绘制成了一个更大的、不规整的圆形，同时碗底的弧度被简化为了直线，这样的处理使碗的造型更加富有变化和手绘感。

而变形小碗 2 则是将碗口简化为了一个不规整的半圆形，碗底保留了一定的弧度。这种变形方式既简洁又不失设计感，为作品增添了一份轻松与随性。

经过上述圆形变形示例的详细展示，相信大家已经熟练掌握了圆形变形的技巧，并能深刻感受到这种处理方式所带来的轻松与自在。现在，就请大家动手尝试绘制一个圆形小桶，亲身体验这种创意变形的乐趣吧！

2.1.2 基础矩形的变形技巧和应用

矩形，包含正方形和长方形，与圆形一样，都是构成各种元素的基础形状。我们可以在许多物品中看到它们的身影，比如柜子的主体、房屋的结构以及书本等。在透视表达中，矩形常以规整的正方形或长方形的形态展现，传递出一种秩序井然的美感。但为了赋予绘制过程更多的趣味性和创意，我们可以尝试对正方形进行变形，创造出别具一格、不那么对称的四边形。这样的创新处理方式，不仅能够为作品增添一抹独特的艺术韵味，还能激发出更多的活力和视觉冲击力。请参考下图，感受这种变形带来的新颖视觉效果。

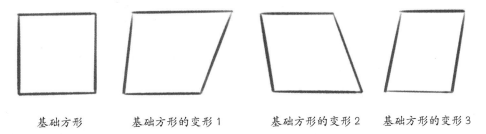

基础方形　　　基础方形的变形 1　　　基础方形的变形 2　　　基础方形的变形 3

那么，经过变形的矩形如何在元素造型中得到应用呢？接下来，将通过大家熟知的柜子和房子这两个元素，来具体展示矩形变形后的造型效果。

以下图为例，展示一个方形柜体变形后的绘制效果。

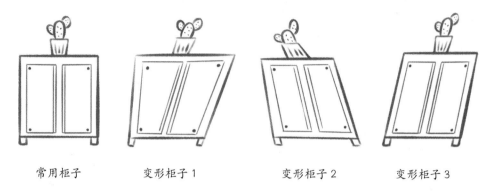

常用柜子　　　　变形柜子1　　　　变形柜子2　　　　变形柜子3

变形柜子1采用了上宽下窄的设计，并且整个柜体呈现倾斜状态，这种变形为传统柜体注入了新的视觉元素。

变形柜子2则与变形柜子1相反，采用了上窄下宽的设计，并且柜体同样呈现倾斜状态，这种造型既稳重又不失设计感。

变形柜子3的设计特点是上下等宽，但整体倾斜，这种简洁而不失动态的变形方式，为家居设计带来了新的灵感。

这几种变形绘制方法不仅极大地丰富了柜体的视觉层次，还为表达增添了趣味感。在创作过程中，我们可以尝试让线条更为松弛，从而营造一种轻松、自然的艺术氛围。

现在，让我们以一个方形房体的房子为例，来进一步展示变形后的绘制效果，如下图所示。

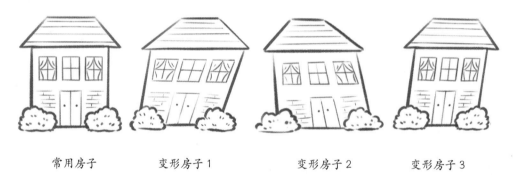

常用房子　　　　变形房子1　　　　变形房子2　　　　变形房子3

变形房子1采用了上宽下窄的设计，并且房体整体向一侧倾斜，这种变形赋予了房子一种动态和现代感。

变形房子2则呈现上窄下宽的形态，同时房体也进行了倾斜处理，这种设计使房子看起来更加稳固而又不失设计感。

而变形房子3则保持了上下等宽的简洁设计，但整体向一侧倾斜，这种变形简洁而富有动感，为建筑设计带来了新的视角。

这几种变形绘制方式都让房子呈现更强的动态感。在绘制过程中，我们可以根据个人喜好和创作需求，自由把控变形的程度，从而创造出独一无二的作品。

经过上述矩形变形的详细展示，你是否感觉绘制富有趣味性的矩形结构元素也变得不再那么困难了呢？现在，就尝试绘制一些包含矩形的小物件吧，比如一本书或者一个架子，亲身体验一下变形技巧带来的创作乐趣吧！

2.1.3 轻松感小物件造型综合绘制

掌握了圆形和矩形的绘制技巧之后，我们不应止步，而应勇往直前，继续探索更多物体的绘制方法。想象一下，像酒瓶、花瓶这样同时融合了圆形、矩形以及流畅弧线的物品，绘制它们时无疑会带给我们更多的惊喜和挑战。正如下图所展示的那样，在绘制酒瓶和花瓶的过程中，我们不仅可以尝试对瓶口进行创意变形，还可以在瓶身部分加入不对称的设计元素。这样的处理方式能为作品增添一抹随性与轻松。

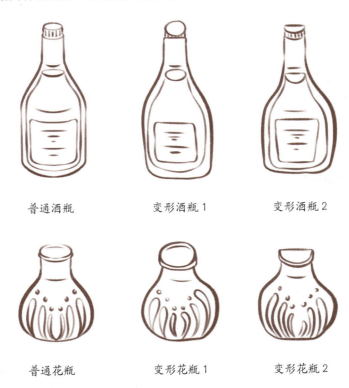

普通酒瓶　　　变形酒瓶1　　　变形酒瓶2

普通花瓶　　　变形花瓶1　　　变形花瓶2

通过前面的综合造型变形实践，相信你已经领悟到一些变形的诀窍。在绘画过程中，我们无须过分追求精确与严谨，保留一些手绘的质感和不对称的美感，反而能让画面更加生动有趣。对于绘画新手来说，常常能在不经意间创作出虽然略显稚嫩但别具一格的作品。新手阶段也有其独特的乐趣，只要找到适合自己的表达方式，同样能够创造出精彩绝伦的画作！

2.2 轻松感水彩的上色技巧

在Procreate中绘制仿水彩风格的作品，同样需要借鉴纸上水彩的绘画技巧。当我们熟练掌握了各种绘画方法后，就可以根据想要表达的内容，选择适合的上色方式来营造轻松的水彩效果。接下来，就让我们一起通过本书来探索水彩铺色的技巧吧。

2.2.1 水彩常见上色方法

水彩绘画中，常见的上色方法包括"平涂上色""过渡上色""留白""叠色""接色"以及"晕染"等。这些上色方法各自有其独特的画笔选用和需要注意的细节。为了让大家能

更直观地理解，下面我们将结合具体案例，逐一展示每种上色方法的特点和技巧。

1. 平涂上色

如下图所示，我们常使用"听盒 透"和"听盒 实"这两款笔刷来进行平涂上色。当选择相同颜色时，使用"听盒 透"笔刷绘制的颜色会比使用"听盒 实"笔刷更浅淡。此外，在使用"听盒 透"笔刷进行平涂时，画笔不能停顿，否则在继续铺色时会导致颜色重叠，因此需要一步到位完成绘制。而"听盒 实"笔刷则无此限制，可以在绘制过程中随时停顿，之后再随时继续，更加灵活方便。

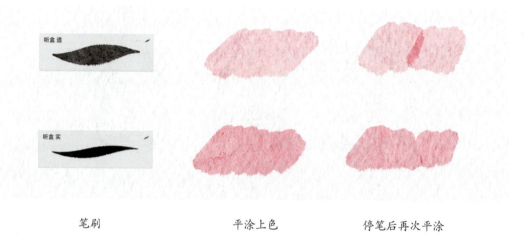

笔刷　　　　　　平涂上色　　　　　　停笔后再次平涂

以绘制一盆小仙人掌为例，我们可以使用"听盒 实"笔刷进行平涂上色。如下图所示，在绘制花盆、叶片、标签等不同部分时，建议分别创建图层进行绘制，这样做便于后续的优化和调整。采用这种平涂方式，绘制过程会非常迅速且高效，对于新手来说极为友好，能够帮助他们快速上手并提升绘画技巧。

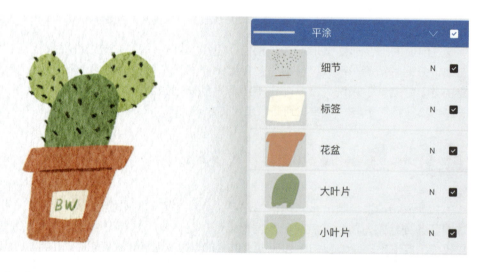

2. 过渡颜色

在使用"听盒 实"笔刷或"听盒 透"笔刷进行平涂上色后，我们可以利用"涂抹"工具中的"湿海绵"笔刷对色彩进行涂抹，以实现色彩的晕染效果。若希望保留部分笔触的质感，就无须对整个画面进行涂抹，而只需选择希望实现过渡效果的位置进行局部涂抹即可，具体

效果可参考下图示例。

笔刷　　　　　"听盒 实"笔刷平涂　　　　　"湿海绵"笔刷涂抹

要实现仙人掌叶片和花盆从深到浅的颜色过渡效果,可以首先进行平涂上色。如下图所示,接着,"挖空"希望实现颜色过渡的部分,然后使用"湿海绵"笔刷在这些区域进行涂抹,以达到自然的过渡效果。若在涂抹过程中颜色超出了预定区域,可以结合使用"擦除"笔刷进行精确修正。

3. 留白

如下图所示,留白或高光区域的创建可以通过两种方式实现:自然留白和擦除留白。自然留白要求绘画者对画笔有极高的掌控能力,因此操作难度相对较大。而擦除留白则相对容易,它通过使用"听盒 实"笔刷作为擦除工具来擦除特定区域,不仅能保留自然的笔触边缘,还能随心所欲地擦绘出所需的图案,操作简便且效果显著。

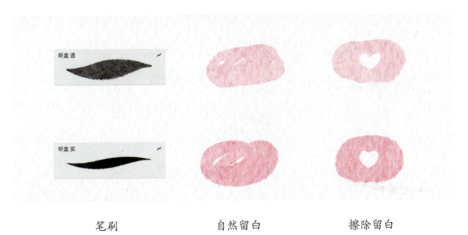

笔刷　　　　　自然留白　　　　　擦除留白

在擦除留白的过程中，可以根据需要调整留白的程度，以达到不同的艺术效果。以这盆小仙人掌为例，我们可以进行留白示范。如下图所示，左图展示了使用"听盒 实"笔刷擦除少量区域，模拟出自然的留白状态，这种处理方式使画面更加生动、真实。而右图则展示了更大程度的留白，通过在每个元素的衔接处留出空白，增加了画面的透气感，这种技巧不仅简单易行，还能让画面呈现更加轻松随性的风格。

4. 叠色

在绘制阴影、暗部，或者需要叠加不同色彩以产生更丰富视觉效果时，叠色技巧非常实用。具体操作如下：如下图所示，首先，使用"听盒 透"笔刷或"听盒 实"笔刷进行平涂铺色。若需要绘制暗部，可新建图层并创建"剪辑蒙版"，同时设置新图层的模式为"正片叠底"。接下来，直接用平涂时所用的色彩在新图层上绘制暗部，即可得到理想的暗部颜色。若需要在不同色彩间进行叠色，可分层绘制，例如，将粉色色块放在一个图层，而蓝色和紫色色块则放在粉色图层之上的另一个图层，并将这些图层的模式设置为"正片叠底"。这样做可以产生自然而丰富的色彩叠加效果。

同色叠色图层设置　　　　不同色叠色图层设置

通过下图所示的方式进行叠色，产生的色彩效果会显得异常清透自然。这种方法对于新手而言，不仅操作简单，还能帮助他们轻松选出理想的颜色，是一种非常实用的技巧。

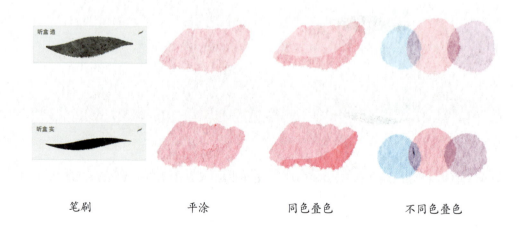

笔刷　　　　平涂　　　　同色叠色　　　　不同色叠色

同样地,在叠色过程中,我们可以根据需要选择叠色的程度。以这盆小仙人掌为例,我们来进行叠色示范。如下图所示,左图展示了在花盆和叶片上创建并设置为"正片叠底"图层模式的新图层进行叠色的效果。而右图则是在左图的基础上,进一步将仙人掌绿色的大叶片图层也设置为"正片叠底"的图层模式。这样一来,大叶片与小叶片之间又产生了一次色彩叠加,不仅增强了画面的耐看性,还让整体画面更加生动有趣。

5. 接色

如下图所示,若使用"听盒 实"笔刷平涂两种颜色后,希望色彩之间能实现自然的过渡与衔接,可以借助"涂抹"工具并选择"湿海绵"笔刷。在两个色彩的结合处进行点涂,这样可以有效地实现色彩的融合,使画面效果更加自然和谐。

笔刷　　　　　　"听盒 实"笔刷平涂　　　"湿海绵"笔刷涂抹

我们依然以这盆小仙人掌为例,来进行接色技巧的示范。请参见下图,首先在仙人掌的叶片和花盆上精心绘制出期望接色的基础色彩。随后,巧妙运用"湿海绵"画笔涂抹,在任意两种色彩的交汇区域进行轻柔涂抹,这样便能够实现色彩间的流畅自然衔接。值得注意的是,接色技巧对色彩选择有着较高的要求,因此新手平日里不妨多欣赏优美的图片,细心观察其中的色彩搭配,以此来培养和提升自己的色彩感知能力。

6. 混色

如果不想通过涂抹来丰富色彩，也可以考虑直接使用画笔进行混色。具体操作为：首先，使用"听盒 实"笔刷进行平涂铺色。接着，对该图层进行"阿尔法锁定"或者在该图层上方新建一个"剪辑蒙版"图层。然后，选择使用"奥德老海滩"笔刷或"湿海绵"笔刷来混入其他颜色。这种混色方式相较于接色，能够得到更为自然的色彩效果。

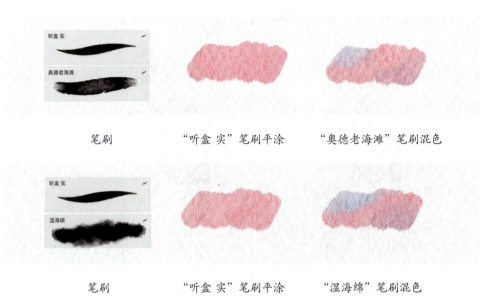

继续以这盆小仙人掌为例进行混色示范，如下图所示。左图展示了使用"奥德老海滩"笔刷进行混色的效果，而右图则展示了使用"湿海绵"笔刷进行混色的结果。对比两者，"湿海绵"笔刷的笔触更为细腻，混色效果更为均匀；而"奥德老海滩"笔刷的笔触则显得相对粗犷，混色时笔触更为明显。这两种笔刷各有其独特之处，可以根据个人喜好选择使用。

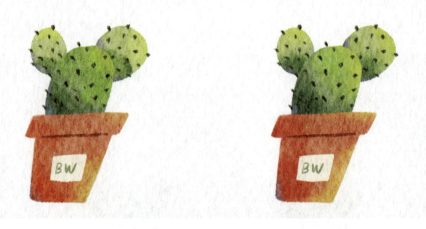

每一种常见的水彩上色方法都非常容易理解和掌握。利用本书所提供的丰富资料，你可以尝试绘制出自己喜欢的造型，并运用上述不同的上色方法进行实践。通过这样的练习，你的绘画将会更加富有成效和收获！

2.2.2 水彩清透感选色秘诀

掌握了水彩上色方法并经过实践后，有些人可能会遇到这样的困惑："为何我的色彩总是显得浑浊，缺乏清透感呢？"其实，选色也是一门学问！精通选色技巧不仅能让你在挑选颜色时更加得心应手，还能显著提高绘画效率。接下来，就请跟随本书一同探索如何迅速挑选出美观的颜色吧。

右图为RGB色彩模式下的经典色盘，其中横向代表"饱和度"的变化，而纵向则代表"明度"的变化。在色盘中，横向越往右，"饱和度"越高，意味着色彩成分逐渐增多，显得更加鲜艳亮丽；而纵向越往上，"明度"越高，色彩的亮度逐渐提升，给人一种愈发轻盈的感觉。

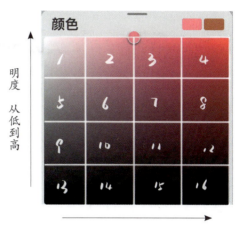

在不考虑纸张纹理叠加的情况下，通过肉眼观察，我们可以发现，除了编号9、13、14、15、16的颜色因明度较低而显得过于黯淡，其他颜色均呈现相当不错的视觉效果。然而，每个格子中的色彩都有其独特的侧重点，下面我们将逐一进行介绍。

※ 高明度低饱和度（编号1）：这类颜色适合表现清新淡雅的氛围，或者选取某些恰到好处的灰色调。

※ 高明度低到中等饱和度（编号2和3）：此类色彩能够展现出既有生机又不落俗套的美感，例如春日里绽放的桃花、初生的嫩芽以及晴朗天空的色彩。

※ 高明度高饱和度（编号4）：这些颜色非常纯正，但也可能因为过高的饱和度而显得过于刺眼。

※ 中等明度低饱和度（编号5）：在绘制带有灰色调的画面时，这类颜色是理想的选择。

※ 中等明度和中等饱和度（编号6、7、10、11）：当绘制暗部区域或追求复古色调的小物件时，这些颜色会显得格外合适。

※ 高饱和度和中等明度（编号8和12）：此处的色彩较为纯净，适合用于暗部的过渡处理。

然而，由于所使用的纸张纹理具有加深颜色的作用，选择高饱和度的颜色往往会导致色彩更加浓郁。因此，在使用如"听盒 实"这类不透明画笔进行铺色时，从编号1、2、3、5、6、10这些色块中，我们更容易挑选出理想的颜色。

2.3 快速掌握轻松感水彩绘制方法

经过前面的学习，相信大家已经从造型设计和色彩运用两个方面，深入理解了轻松感水彩的绘制技巧。接下来，我们将通过几个小案例，从草图设计到上色完成的整个过程，为读者全面展示水彩绘制的具体步骤。

2.3.1 飞鸟水壶

本例使用的笔刷和颜色如下图所示。

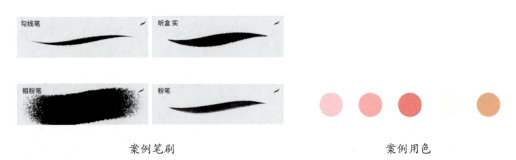

案例笔刷　　　　　　　　　　案例用色

1. 绘制线稿

使用"勾线笔"笔刷来绘制线稿,建议首先勾勒出水壶的外轮廓,然后再逐步补充细节。在绘制花纹图案时,应优先绘制主要的飞鸟图案,随后在剩余的空间中添加其他装饰性小图案,如下图所示。

2. 绘制色稿

绘制色稿的具体步骤如下。

01 如下左图所示,使用"听盒实"笔刷铺出水壶的底色,超出线稿的部分可以用"粗粉笔"笔刷进行擦除。

02 如下右图所示,使用"听盒实"笔刷铺出水壶上的飞鸟、花朵和星星图案,注意不同颜色需要分图层绘制。

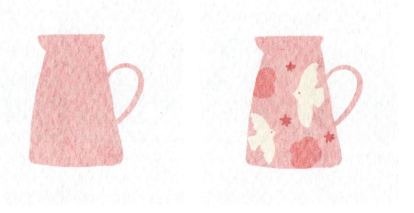

03 同样地,如下左图所示,可以使用"听盒 实"笔刷来进一步补充细节,例如描绘飞鸟翅膀上的精美花纹。

04 为了进一步增强画面的手绘感,我们继续添加细节。使用"粉笔"笔刷精细刻画线条细节,在新建的图层上进行绘制,并选择"正片叠底"的图层模式。这样做可以让线条与底色自然融合,呈现更加和谐的效果,最终完成的效果如下右图所示。

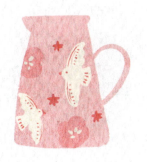
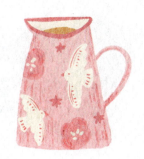

2.3.2 樱桃咖啡杯

本例使用的笔刷和颜色如下图所示。

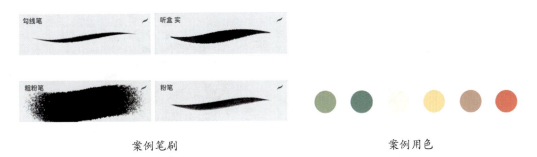

案例笔刷　　　　　　　　　　　　案例用色

1. 绘制线稿

使用"勾线笔"笔刷来绘制线稿时,如下图所示,建议首先勾勒出咖啡杯的外轮廓,随后逐步补充各个细节。在绘制过程中,要特别注意杯口的厚度,确保这一特征能够得以准确表达。若杯口设计得较大,还可以巧妙地绘制出杯内的饮品,从而增添画面的生动感与层次感。

2. 绘制色稿

01 如下左图所示,使用"听盒 实"笔刷铺出咖啡杯的底色,超出线稿的部分可以用"粗粉笔"笔刷擦除。

02 如下右图所示,继续使用"听盒 实"笔刷铺出咖啡杯的杯沿、杯子内部的颜色以及杯子内的咖啡,杯子身上的大色块也可以一并铺好。

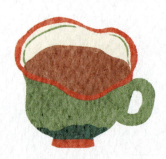

03 如下左图所示,同样使用"听盒 实"笔刷进行铺色,可以绘制出咖啡杯上的图案,在平涂铺色樱桃时可以自然留白,模拟樱桃的高光效果。

04 如下右图所示,使用"听盒 实"笔刷增加细节,在咖啡杯身的图案下叠加米白色,得到描边感觉,增加杯子图案的可观赏性。

05 为了继续丰富画面并增强其手绘感,我们可以使用"粉笔"笔刷进一步刻画线条细节。在铺色图层的上方新建一个图层,并选择"正片叠底"的图层模式来进行线条的绘制。这样做可以使线条与底色自然叠加,从而营造出更加和谐且富有层次感的视觉效果,最终的画面效果如右图所示。

2.3.3 喵咪毛衣

本例使用的笔刷和颜色如下图所示。

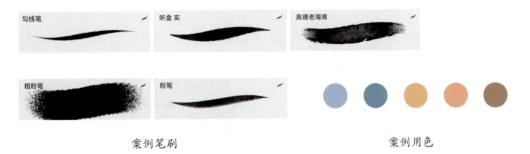

案例笔刷　　　　　　　　　　　案例用色

1. 绘制线稿

使用"勾线笔"笔刷精心绘制线稿，如下图所示，首先勾勒出毛衣的外轮廓，随后细致地补充各种细节。为了增添毛衣的温馨氛围，不妨在毛衣上绘制一个可爱的猫咪头像，这样不仅能为毛衣注入更多温暖的感觉，还能展现出一份别致的生活情趣。

2. 绘制色稿

01 如下左图所示，使用"听盒实"笔刷铺出毛衣底色，可以在铺色时通过自然留白和擦除留白的方式，在毛衣的领口和袖子以及部分毛衣本体的位置留出空隙，增加透气感。擦除留白用到的笔刷也是"听盒实"。

02 如下右图所示，继续使用"听盒实"笔刷铺出毛衣的领口和袖口的颜色，为了避免颜色杂乱难搭配，选择的黄色和棕色都是邻近的颜色。

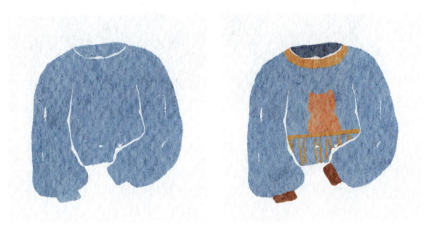

03 如下左图所示,使用"听盒 实"笔刷增加细节,绘制出毛衣的花纹以及猫咪的花纹和五官,选择的颜色是画面中已有颜色的同色系颜色。

04 如下右图所示,继续增加细节,使用"奥德老海滩"笔刷,选择和蓝色邻近的紫色来做混色。

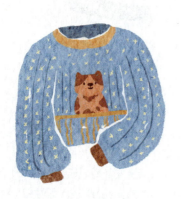 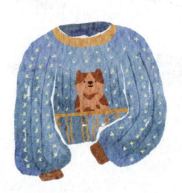

05 最后使用"粉笔"笔刷刻画线条细节,增强画面的手绘感。可以在铺色图层的上方新建图层,选择"正片叠底"的图层模式来绘制线条,这会让毛衣更加耐看,最后的画面效果如下图所示。

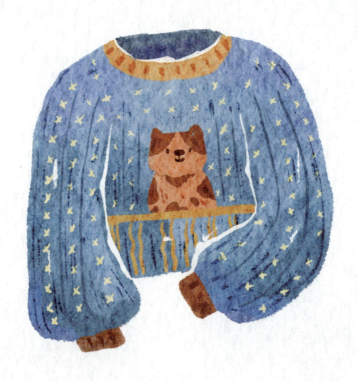

通过以上3个小案例,相信你已经深刻体验到轻松感水彩所带来的自由与美好。现在,就请你拿起画笔,大胆尝试,创作出属于你自己的水彩作品吧!

万物皆可爱——生活小物件

生活中我们总会遇到许多令人心动的物件，它们静静地陪伴在我们的身边，为我们的生活增添色彩，温暖我们的内心。现在，就让我们拿起画笔，捕捉这些可爱物件的魅力，将它们的美好永远定格在画布上，这无疑是人生中的一大乐事！

在本章的案例中，我们将主要采用平铺的方式进行上色。其中，"听盒实"笔刷将是我们铺色的得力助手，而"粉笔"笔刷则用于细节的精致刻画。你会发现，即使是简单的色彩平铺，也能绘制出层次丰富、生动有趣的画面。这种上色方式对新手画家来说非常友好，易于上手。同时，由于纹理图层具有提亮颜色的效果，我们会在案例中特别标注出所选的原色，以帮助大家更好地理解和把握色彩的运用。

现在，就请一起用轻松感水彩来描绘我们生活中的小物件吧！让我们在画布上尽情挥洒，将这些可爱物件的形态与色彩完美呈现，并感受绘画带来的无尽乐趣！

3.1 绘制温馨工作台

工作台和书桌,这些陪伴我们度过无数充实时光的地方,就像是我们的一方私密天地。在这方小天地里,你是否摆放了一些心爱的小摆件?是否有一个历经时光却依旧陪伴在你身边的水杯?又或者,你是否在这里放上了一棵生机勃勃的绿植?今天,就让我们一起跟随笔者的视角,细心观察这些桌面上的小物件,并尝试为它们绘制一幅精致的小画,以此记录并珍藏这些生活中的"小幸福"。

3.1.1 茶具

茶壶与茶杯作为工作台的标配,对于每位热爱生活的人而言,必定拥有自己钟情的茶具款式。为了精准描绘出你心中所爱的茶具,学习并掌握案例中的绘画技巧显得尤为重要。在接下来的案例中,我们将致力于激发大家的创意思维,同时分享实用的色彩搭配技巧。现在,就让我们一同启程,探索茶具绘制的艺术之旅吧。本例使用的笔刷和颜色如下图所示。

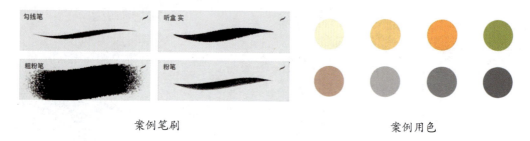

1. 绘制线稿

使用"勾线笔"笔刷来绘制茶壶和茶杯的线稿。如下图所示,在绘制时,可以先勾勒出茶具和茶杯的外轮廓,不必过于追求严格的对称性,而是可以融入一些自由的表达,使画面更加生动。完成外轮廓的绘制后,再逐步添加茶壶和茶杯上的花纹以及茶包等细节。特别地,茶具上的图案可以根据个人喜好进行创作,无论是花朵元素、水果元素还是其他独特的纹理图案,都能为茶具增添一份个性化的魅力。

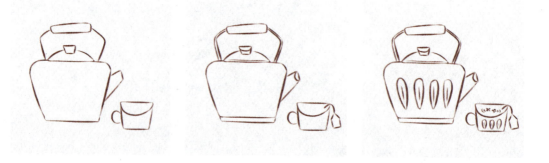

2. 绘制色稿

01 使用"听盒实"笔刷,分图层进行大面积的色彩铺设。如下页上左图所示,首先,为茶壶和茶杯铺上橙黄色的底色,接着添加黄绿色的装饰花纹,并为茶壶的手柄涂上灰黑色。在铺设大面积色彩的过程中,可以巧妙地运用自然留白的手法,这样不仅能提升画面的透气感,还能使整体构图更加生动有层次。

> 提示：在铺色过程中，如果感觉难以精细控制色彩范围，可以先进行大面积的铺色。对于超出线稿的部分，可以使用"粗粉笔"笔刷作为"擦除"工具来轻松优化，使画面更加整洁精确。

02 使用"听盒 实"笔刷对茶壶进行详细的色彩铺设。如下右图所示，首先，在茶壶橙黄色图层之上创建两个新的图层，并为它们都建立"剪辑蒙版"。在第一个新图层上，选用黄绿色，精心地在茶壶盖和茶壶下部绘制装饰性的条纹，增添视觉上的层次感。在第二个新图层上，换成米黄色，细致地描绘茶壶壶嘴的内壁色彩，并在茶壶下部添加相应的装饰条纹，使整体设计更为协调统一。随后，对茶壶盖上的深灰色壶钮图层执行"阿尔法锁定"，这样可以确保我们的绘画不会超出壶钮的轮廓。在此基础上，选择比原色更深一些的同色系颜色，通过光影的变化来巧妙地表现出壶钮的立体感，使画面更加生动逼真。

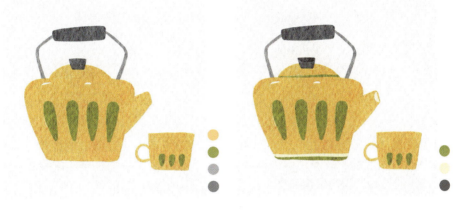

03 使用"听盒 实"笔刷对茶杯细化铺色。如下左图所示，在茶杯的橙黄色图层上方新建两个图层，并对其建立"剪辑蒙版"，在上面的新图层上，选择橙色绘制杯口；在下面的新图层上，选择米黄色绘制茶杯内壁颜色。

04 使用"听盒 实"笔刷对茶杯中的茶和茶包细化铺色。如下右图所示，新建图层，绘制出茶杯内的茶和茶包标签，并且可以画上小桂花丰富茶水的表达，茶包上也可以书写相应的文字。

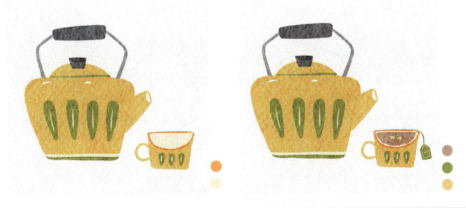

> 提示：在选择茶包标签的颜色时，可以从画面中已有的颜色中挑选，无论是温暖的黄色还是清新的绿色，都能与整体画面和谐统一，为茶包增添一抹亮色。

05 为了进一步提升画面的质感，使用"粉笔"笔刷来精心刻画细节。在所有铺色图层的上方，新建一个图层，并选择"正片叠底"的图层模式。接着，通过吸取相应部位的颜色，绘制出线条来丰富画面的表达。例如，在茶壶的手柄和壶体上、茶杯的杯体和茶水中增加线条细节，这些细节的加入会使画面更加耐看，让人回味无穷，最终的画面效果如下页上图所示。

一个可爱又简约的茶壶和茶杯已经绘制完成啦！总体来说，我们的绘制步骤是：首先使用"听盒 实"笔刷铺设大面积色块，奠定整体色调；接着对各个局部区域进行更为精细的铺色，丰富画面层次；最后，运用"粉笔"笔刷为画面增添纹理感，提升视觉效果。在后续章节的元素绘制中，我们也将遵循这一绘制顺序。掌握了这种方法，你就能更自由地表达你的创意，期待你绘制出属于自己的可爱水壶作品哦！

3.1.2 香薰蜡烛

点上香薰蜡烛，烛光摇曳生辉，燃烧时噼啪作响的声音与袅袅飘散的香气交织在一起，为工作和学习的时光增添了一份别样的情调。现在，就让我们一起动手绘制一支充满秋意的金桂香薰蜡烛，让这份温馨与浪漫跃然纸上。本例使用的笔刷和颜色如下图所示。

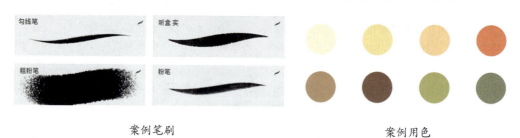

1. 绘制线稿

使用"勾线笔"笔刷绘制香薰蜡烛的线稿。首先，可以绘制一个不太规则的圆形来代表瓶口，再绘制一个方形来代表瓶体，以此为基础构建出蜡烛的基本形状。接下来，进一步丰富瓶口的层次感，并绘制出摇曳的烛火，为画面增添生动感。同时，我们还可以在瓶身上设计一个标签图案，这个图案可以根据自己的喜好来选择，比如清新的秋梨味、酸甜的香柠味或是宁静的薰衣草味等，如下图所示。在设计标签图案时，不必拘泥于案例示范，可以尽情发挥创意，打造出独一无二的香薰蜡烛。

2. 绘制色稿

01 使用"听盒 实"笔刷为香薰蜡烛铺设大色块。如下左图所示,为了便于后续的编辑和调整,香薰蜡烛的瓶体、瓶内的蜡烛、火苗以及瓶身的标签,都可以分别在不同的图层上进行绘制。在绘制过程中,若颜色超出了线稿的范围,可以利用"粗粉笔"笔刷作为"擦除"工具来进行精细的优化。同时,在绘画时也可以巧妙地留白一些区域,以增加画面的层次感和自然感。

02 继续使用"听盒 实"笔刷对香薰蜡烛的瓶口细化铺色。如下右图所示,在瓶体图层上方新建图层,并对其建立"剪辑蒙版",选择深棕色绘制瓶口的线条。继续在火苗图层上方新建图层,选择黄色绘制出火苗的火心,再选择较浅的橙黄色绘制出蜡烛熔化后产生的小波纹。

03 使用"听盒 实"笔刷对瓶身标签进行第一次细化铺色。如右图所示,首先新建图层,绘制出瓶身上米黄色的标签纸和虚线框。

04 使用"听盒 实"笔刷对瓶身标签进行第二次细化铺色。如下图所示,继续新建图层,并分图层绘制标签上的金桂图案。先绘制出树枝,然后添加叶片,最后绘制桂花部分。

> 提示:标签图案虽然看似复杂,但实际上主要是由相同元素进行重复排列而构成的。为了增加图案的丰富度和视觉吸引力,可以尝试多绘制一些形态各异的叶片和花朵元素。

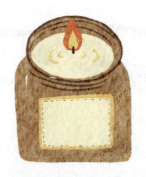

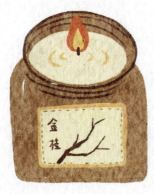 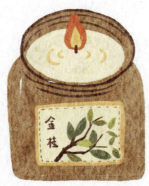 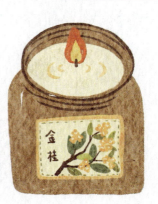

05 使用"粉笔"笔刷刻画细节。可以在所有铺色图层的上方新建图层,并选择"正片叠底"的图层模式,分别吸取相应部位的颜色后,使用对应颜色绘制线条来丰富画面表达。比如为香薰蜡烛的瓶身以及蜡烛的部分增加一些线条细节。最终的画面效果如右图所示。

一款洋溢着情调的香薰蜡烛已经绘制完成啦!此方法同样适用于绘制类似笔筒或桌面零食罐头等具有圆柱结构的物体。只需按照上述步骤,就能轻松绘制出各种精美的圆柱形物品。

3.1.3 龟背竹

在辛勤工作或专注学习之后,抬眼便能瞥见一抹清新的绿色,这无疑是一种难以言表的幸福。植物的盎然生机为工作台注入了更多的活力与气息。接下来,就让我们一起动手,用画笔描绘出那些令人心旷神怡的桌面植物吧!本例使用的笔刷和颜色如下图所示。

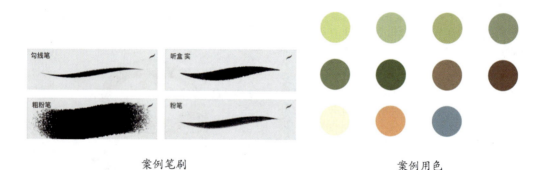

案例笔刷　　　　　　　　　　　案例用色

1. 绘制线稿

使用"勾线笔"笔刷来绘制龟背竹的线稿是个不错的选择。如下图所示,龟背竹的叶片形状类似爱心,因此在绘制时,可以先勾勒出较长的爱心形叶片的外轮廓。接着,利用"粗粉笔"笔刷轻轻擦除向内的凹陷区域,然后再用"勾线笔"笔刷细致地描绘出向内弯曲的小弧度。采用这种方法,绘制叶片会变得更加轻松自如。

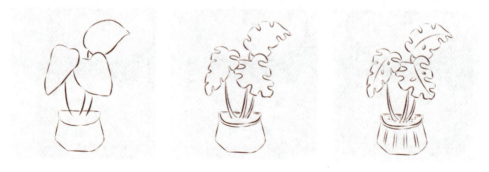

第 3 章 万物皆可爱 —— 生活小物件

除了龟背竹,工作台上常见的植物如仙人掌、琴叶榕、天堂鸟和发财树等也是极佳的绘制对象。对于新手来说,建议选择具有大片叶子或叶子数量较少的植物进行练习,这样更易于掌握绘画技巧并展现植物的韵味。

2. 绘制色稿

01 使用"听盒 实"笔刷对龟背竹铺大色。如下左图所示,分图层铺出叶片、叶茎和花盆的颜色,超出线稿的部分可以用"粗粉笔"笔刷作为"擦除"工具来优化。

02 继续使用"听盒 实"笔刷丰富叶片细节。如下右图所示,在叶片上方新建图层,选出比叶片颜色更浅的同色系颜色绘制主叶脉和小叶脉。

> 提示:在选择叶脉颜色时,除叶片同色系浅色外,也可以考虑采用同色系深色进行绘制,也可以明显增加画面的层次感。当然,具体表达方式可以根据个人喜好和创作需求自由选择,以创造出独特而富有艺术感的效果。

03 使用"听盒 实"笔刷增加花盆细节。如下左图所示,在花盆图层上方新建图层,并对其建立"剪辑蒙版",然后,选择蓝色绘制盆沿和花纹。

> 提示:在选择花纹样式时,可以考虑横纹、竖纹、斜纹等多种样式。为了获取更多灵感,大家可以仔细观察家中的花盆样式进行参考,从而创造出独特且富有个性化的花纹设计。

04 使用"听盒 实"笔刷继续增加盆内泥土的细节。如下右图所示,新建图层绘制泥土,另外还可以在龟背竹的根茎旁加上一些小石头,小石头可以对根茎和泥土的结合处做很好的修饰。

05 使用"听盒实"笔刷丰富叶片、叶茎和泥土层次。如下左图所示,为了体现叶片的厚度、叶茎的立体感和泥土的凹凸感,可以分别在叶片、叶茎和泥土上方新建图层,并对其建立剪辑蒙版。选择比叶片、叶茎和泥土更深的同色系颜色绘制叶片的厚度、叶茎的立体感和泥土中更不受光的泥巴。

06 使用"粉笔"笔刷深入刻画细节。在所有图层的上方新建图层,设置图层为"正片叠底"模式。选择相应位置的颜色后,分别在叶片的边缘、叶茎以及花盆绘制线条细节,丰富画面的表达,并且使用"听盒实"笔刷擦出叶片上的小洞,丰富叶片的表达,最终的画面效果如下右图所示。

一棵充满生机的植物已经绘制完成啦!在绘制植物时,关于叶片颜色的选择,需要特别注意。为了避免刺眼的效果,我们应尽量避免使用高饱和度和高明度的绿色。相反,鹅黄色、黄绿色、中等饱和度的绿色或蓝绿色都是非常好的绿色系植物颜色选择,它们能够营造出更加自然和谐的视觉效果。

3.1.4 笔筒

本例使用的笔刷和颜色如下图所示。

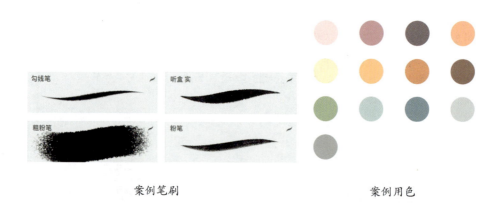

案例笔刷　　　　　　　　　案例用色

1. 绘制线稿

使用"勾线笔"笔刷绘制笔筒的线稿。如下页上图所示,在笔筒中,可以巧妙地放置一些常见的小物件,如尺子、小记事本、铅笔、钢笔、剪刀等,具体绘制哪些物品,完全取决于你笔筒中的实际内容。若你的笔筒设计相对普通,不妨尝试像本案例一样,为其添加可爱的人物表情,这样不仅能增添趣味性,还能让你的笔筒显得独一无二,更加生动有趣。

2. 绘制色稿

01 使用"听盒 实"笔刷铺大色。如下左图所示，分图层铺出笔筒、尺子、本子、铅笔和剪刀的颜色。

02 使用"听盒 实"笔刷对笔筒细化铺色。如下右图所示，在笔筒上方新建图层，并对其建立"剪辑蒙版"，绘制一个可爱的大鼻头男孩丰富笔筒的装饰。选择深粉色作为鼻子、嘴巴和耳朵暗部的颜色，棕红色作为眼睛的颜色，并且用棕黄色作为头发的颜色。

03 使用"听盒 实"笔刷增加尺子的细节。如下左图所示，在尺子图层上方新建图层，并对其建立"剪辑蒙版"，选择浅黄色和灰蓝色来丰富尺子的细节。

04 使用"听盒 实"笔刷增加本子的细节。如下右图所示，在本子图层上方新建图层，并对其建立"剪辑蒙版"，选择浅黄色和浅橙色来丰富小本子的细节，注意绘制本子的白色内页来体现其厚度。

05 使用"听盒 实"笔刷增加铅笔的细节。如下左图所示，在铅笔图层上方新建图层，并对其建立"剪辑蒙版"，选择浅黄色、棕红色和浅灰色来丰富铅笔的细节。

06 使用"听盒 实"笔刷增加剪刀的细节。在剪刀手柄图层上方新建图层，并对其建立"剪辑蒙版"，选择浅黄色丰富剪刀的细节，使用更深的橙色绘制出剪刀的侧边厚度。另外，对剪刀刀片部分进行阿尔法锁定，选择深一些的灰色，绘制刀片的交叉结构。

07 使用"粉笔"笔刷深入刻画细节。在所有图层的上方新建图层，设置图层为"正片叠底"模式，选择相应位置的原色后，分别在笔筒、尺子、本子、铅笔和剪刀上绘制线条细节，丰富画面的表达。最终的画面效果如下图所示。

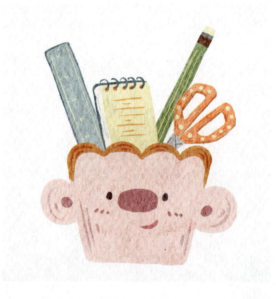

　　小小的工作台上摆放着更多令人喜爱的可爱小物件，一旦你掌握了绘制它们的技巧，就能轻松地将它们一一呈现出来！你还可以巧妙地将这些小物件排列组合成一张别致的小贴纸，并在画面中心书写下你的感悟与心情。这样温馨的小画面，不仅可以留作个人珍藏，还可以在贴纸店铺进行个性化打印，将其变为独一无二的纪念品。想象一下，这样的创意作品定能为你带来满满的幸福感！别再等了，快参考下页上图，动手绘制出你工作台上那些可爱的小物件吧！

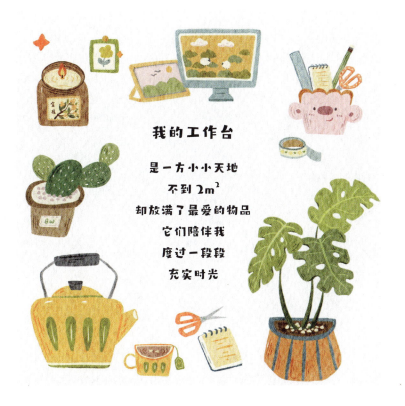

3.2 疗愈厨房小物

哪里还能找到比厨房更有烟火气息的地方呢？每当一天的忙碌落下帷幕，走进厨房，为自己烹制一顿美味佳肴，那一刹那，仿佛所有的食材与炊具都在合奏一首颂扬生活和自爱的交响乐。现在，让我们继续以轻松的笔触，细细描绘厨房里的那些小物件，为这充满生活气息的空间增添一抹温暖的疗愈色彩，为繁忙的日常注入一丝宁静与惬意。

3.2.1 小熊砧板

砧板，这一厨房中的得力助手，在烹饪美食时总是不可或缺的。现在，让我们一同来设计一个别具一格的小熊形状砧板，既实用又充满童趣，为厨房带来一抹别样的温馨与可爱。本例使用的笔刷和颜色如下图所示。

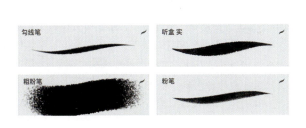

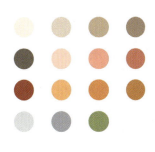

案例笔刷　　　　　　　　　　案例用色

1. 绘制线稿

使用"勾线笔"笔刷绘制砧板的线稿。如下图所示,首先,勾勒出小熊砧板、西红柿以及刀具的外部轮廓,奠定整体的构图基础。随后,细细补充西红柿的叶片、展示切开后的内部结构,同时描绘出小熊砧板上的独特花纹和厚重的质感。当然,也可以根据自己的喜好,将砧板样式从可爱的小熊更换为简约的长方形,或者设计成其他有趣的形状,比如萌萌的猫咪形态。同样,砧板上的食材元素也是随心所欲的,无论是鲜嫩的草莓、清爽的黄瓜,还是辛辣的洋葱,都可以成为你画作中的亮点。

2. 绘制色稿

01 使用"听盒 实"笔刷分图层铺大色。如下左图所示,分别铺出小熊砧板、西红柿和刀具的颜色。铺色时超出线稿的部分可以用"粗粉笔"笔刷作为"擦除"工具来优化。

02 使用"听盒 实"笔刷对刀具细化铺色。如下右图所示,在刀具图层上方新建图层,并对其建立"剪辑蒙版",选择浅灰色作为刀锋的颜色,选择橙色作为刀柄的颜色,并且对刀柄图层进行阿尔法锁定,选择更深的橙色表达刀柄的厚度。

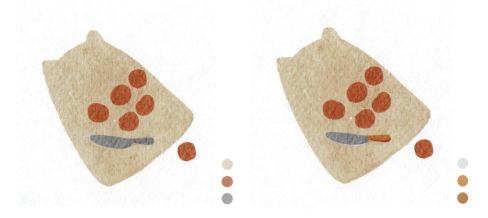

03 使用"听盒 实"笔刷对西红柿细化铺色。如下页上左图所示,新建图层,绘制西红柿的绿色枝干和叶片;另外,在西红柿图层上方新建图层,并对其建立"剪辑蒙版",用深一些的红色丰富西红柿表达,让其更有立体感。

04 在西红柿图层上方新建"剪切蒙版"图层,选择深一些的粉色和橙黄色深化左侧切开的西红柿内部结构。如下页上右图所示,对于完整的西红柿,可以选择粉色作为西红柿高光颜色,增强西红柿的立体感。

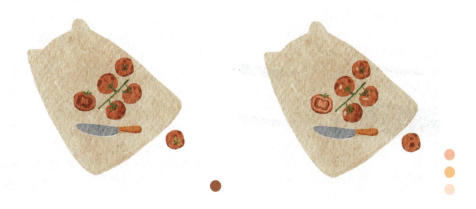

05 使用"听盒 实"笔刷对小熊砧板细化铺色。如下左图所示,在砧板图层上方新建3个图层,并都对砧板图层建立"剪辑蒙版",在顶部的图层上,选择浅棕和深棕色分别绘制小熊的五官;在中间图层上,选择比砧板颜色深一些的棕色绘制砧板的木质纹理;在底部的图层上,选择比砧板颜色更深的棕色绘制砧板的厚重感。

> 提示:小熊砧板整体使用同色系配色,这种色彩搭配对新手非常友好。

06 使用"粉笔"笔刷刻画细节,增强画面的手绘感。如下右图所示,可以在所有铺色图层的上方新建图层,选择"正片叠底"的图层模式,吸取相应部位的原色后绘制线条来丰富表达效果。比如在刀面、刀柄、西红柿和小熊砧板的侧边增加线条细节,让画面更丰富。

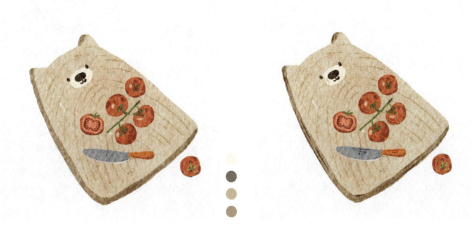

好啦,一个超级可爱的小熊砧板就这样绘制完成啦!在我们的日常生活中,砧板通常都是朴实无华的长方形,但其实,我们可以为其增添许多趣味设计。想象一下,在砧板上画上可爱的小表情,或者巧妙地融入动植物元素,比如设计一款花朵砧板或小狗砧板,那该是多么有趣呢!作为插画师,我们可以尽情挥洒想象力,为这个世界的每一个角落增添可爱的元素,创造一个万物皆可爱的奇妙世界。

3.2.2 煎蛋平底锅

鸡蛋,这一我们每日不可或缺的蛋白质来源,通过平底锅简单烹饪,即可变成美味可口的煎蛋。为家人和朋友精心煎制几颗鸡蛋,无疑是生活中温馨而治愈的时刻。现在,让我们

一同来绘制一个煎蛋平底锅,将这份温暖与爱意融入画中。本例使用的笔刷和颜色如下图所示。

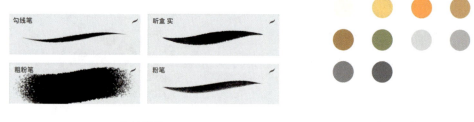

案例笔刷　　　　　　　　　　　　　　案例用色

1. 绘制线稿

使用"勾线笔"笔刷绘制煎蛋平底锅的线稿。首先,勾勒出平底锅的锅口、手柄以及部分侧边,奠定整体的形状。接下来,进一步描绘锅的边缘细节、锅底纹理,以及锅内的煎蛋,如下图所示。当然,如果你想尝试其他的美食,也可以将锅内的鸡蛋替换成煎饼、煎饺等,尽情展现你的创意和烹饪技艺。

2. 绘制色稿

01 使用"听盒实"笔刷分图层对煎蛋平底锅铺大色。如下左图所示,两个煎蛋之间可以稍微留出一些空隙,增加画面的透气感。超出线稿的部分可以用"粗粉笔"笔刷作为"擦除"工具来优化。

02 使用"听盒实"笔刷对平底锅进行第一层细化铺色。如下右图所示,在平底锅黑色图层上方新建图层,并对其建立"剪辑蒙版",选择浅灰色绘制平底锅边缘、锅的内侧和锅底的区分线。在平底锅灰色图层上方新建图层,并对其建立"剪辑蒙版",选择姜黄色绘制出手柄。

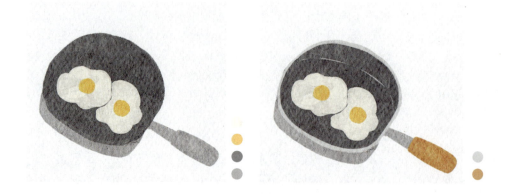

第3章 万物皆可爱——生活小物件

03 使用"听盒 实"笔刷对平底锅进行第二层细化铺色。如下左图所示,为了增强平底锅内部和手柄的立体感,可以分别在平底锅的灰色和黑色图层上新建图层,并创建"剪辑蒙版",选择深灰色强化平底锅侧边的表达效果,接着选择更深一些的棕色强化手柄的厚度。

04 使用"听盒 实"笔刷对煎蛋进行细化铺色。如下右图所示,在煎蛋蛋白图层上方新建图层,并对其建立"剪辑蒙版",选择浅橙黄色和橙黄色丰富煎蛋蛋白的表达效果;然后,在煎蛋蛋黄图层上方新建图层,并对其建立"剪辑蒙版",选择橙色丰富蛋黄的立体感;最后再新建图层,绘制绿色小葱花以进一步丰富画面效果。

05 使用"粉笔"笔刷刻画线条细节。在铺色图层的上方新建图层,选择"正片叠底"的图层模式,吸取相应部位的原色后绘制线条来丰富表达效果。例如,在平底锅的锅底和侧边,手柄上方,以及鸡蛋黄上增加一些线条细节,最终的画面效果如下图所示。

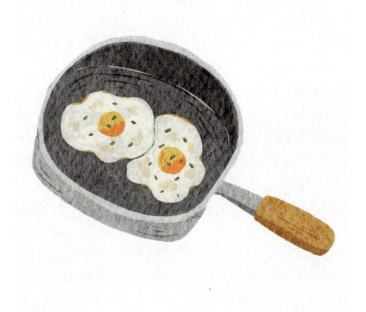

一幅煎蛋平底锅插画就这样完成了。然而,这个小小的平底锅所能承载的美食可不止煎蛋一种,它的可能性是无穷的。平日里,多浏览一些美食文章,你或许能从中汲取到更多的绘画灵感。毕竟,插画的创意来源是丰富多样的,它们就隐藏在我们生活的每一个角落。

3.2.3 烤面包机

本例使用的笔刷和颜色如下图所示。

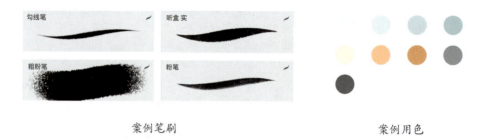

案例笔刷　　　　　　　　　案例用色

1. 绘制线稿

运用"勾线笔"笔刷来精心绘制线稿，如下图所示，有一个小窍门能帮你更精准地描绘出烤面包机的外轮廓：首先，画出顶面的长方形，奠定面包的顶部形状；接着，复制这个长方形并等比例放大，然后将其向下移动，形成面包的侧面轮廓；最后，连接两个长方形的对应角，便能轻松地勾勒出烤面包机的完整外形，然后就可以为烤面包机和面包片添加细节，让整体的表达更为丰富。

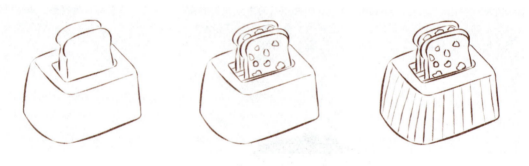

2. 绘制色稿

01 使用"听盒实"笔刷铺大色。如下左图所示，分图层铺出烤面包机不同的面和面包片的颜色。

提示：可以选择蓝色系中不同明度和饱和度的颜色，来区分面包机3个面的颜色。

02 使用"听盒实"笔刷丰富面包细节。如下右图所示，在面包片的图层上方新建图层，并对其建立"剪辑蒙版"，选择浅橙和棕黄色，用笔刷表达面包片的面包皮和内部烤焦的部分。

03 使用"听盒 实"笔刷对烤面包机和面包进行第一次细化铺色。如下左图所示,新建图层,选择灰色用笔刷绘制面包片前后的烤槽。

04 使用"听盒 实"笔刷对烤面包机和面包进行第二次细化铺色。如下右图所示,在烤槽图层下方新建图层,选择深灰色,用笔刷表达下方不受光的区域。

05 使用"听盒 实"笔刷对烤面包机和面包进行第三次细化铺色。如下左图所示,在烤槽图层上方新建图层,选择浅蓝色用笔刷绘制出烤面包机的烤槽口。

06 使用"听盒 实"笔刷继续增加烤面包机的外壳细节。如下右图所示,在烤面包机的外壳图层上方新建两个图层,并对其建立"剪辑蒙版",在其中一个图层上选择浅蓝色,用笔刷绘制出顶面和两个侧面的转折处高光线。在另外一个图层上,选择面包的米黄色,用笔刷绘制装饰条纹。

07 使用"粉笔"笔刷深入刻画细节。在所有绘制图层的上方新建图层,设置图层为"正片叠底"模式,选择相应位置的原色后,分别在面包片、烤面包机上绘制线条细节,丰富画面的表达效果,最终的画面效果如右图所示。

还有许多可爱的小家电,其越来越出色的产品外观设计使我们的生活更加美好。即使是日常浏览购物网站,我们也能从中获取丰富的插画绘制素材。

3.2.4 粉色咖啡壶

本例使用的笔刷和颜色如下图所示。

案例笔刷　　　　　　　　　　　　案例用色

1. 绘制线稿

采用"勾线笔"笔刷，我们精心绘制咖啡壶与咖啡杯的线稿。如下图所示，咖啡壶的主体构造由两个梯形及一个三角形巧妙组合而成，在描绘出这些基础大结构后，再逐步增添更多精致细节即可。值得注意的是，某些咖啡壶的设计仅局部带有棱柱结构，因此，大家可以根据个人喜好及实际需求，有选择地进行绘制。

2. 绘制色稿

01 使用"听盒实"笔刷铺大色。如下左图所示，分图层铺出咖啡壶和咖啡杯的底色，以及咖啡壶上的手柄等结构颜色。

02 使用"听盒实"笔刷丰富咖啡壶壶体的细节。如下右图所示，在咖啡壶的图层上方新建3个图层，并同时对其建立"剪辑蒙版"，在这3个图层上分别使用逐渐加深的粉色绘制咖啡壶，以表达咖啡壶的立体感。

第 3 章 万物皆可爱——生活小物件

> 提示：在绘制时，让不同颜色之间稍微留出一些空隙，从而露出咖啡壶的浅粉色底色。这样的处理方式不仅能让画面更具透气感，还能更好地突出转角处的受光部分，使整体画面更加生动立体。

03 使用"听盒 实"笔刷丰富咖啡壶的金属结构细节。如下图所示，对咖啡壶的灰黑色系金属结构进行阿尔法锁定，选择更深的灰黑色，用笔刷丰富咖啡壶顶部壶盖的表达效果；咖啡壶腰部的灰黑色结构也可以在左右两端分别选择更浅和更深的颜色稍作立体感强化。

04 使用"听盒 实"笔刷细化咖啡壶的手柄铺色。如下右图所示，在咖啡壶木质手柄图层的上方新建图层，选择棕黄色，用笔刷绘制出木纹，丰富手柄的表达效果。

05 使用"听盒 实"笔刷为咖啡杯细化铺色。如下左图所示，在咖啡杯图层上方新建图层，并对其建立"剪辑蒙版"。选择深粉色，用笔刷绘制出杯口，并且选择棕黄色绘制杯子上的装饰条纹，以与咖啡壶形成呼应。

06 使用"听盒 实"笔刷绘制咖啡杯内的细节。如下右图所示，在咖啡杯上方新建图层并建立"剪辑蒙版"，用笔刷绘制杯子内的咖啡和拉花。

07 使用"粉笔"笔刷深入刻画细节。在所有绘制图层的上方新建图层，将图层设为"正片叠底"模式，选择相应位置的原色后，用笔刷分别在咖啡壶和咖啡杯上绘制线条细节，丰富画面的表达效果，最终的画面效果如下页上左图所示。

厨房里藏匿着许多能治愈人心的温暖器具与食材，我坚信，通过学习本节内容，每位读

者都能将这些美好一一绘制出来。那些日常的烟火气息，无疑能为你的画作增添别样的生活趣味。现在，不妨就走进厨房，探寻那些不仅能满足口腹之欲，更能为生活注入温情的食材与烹饪工具。挑选出你心中的最爱，用画笔赋予它们生命，让它们在你的画布上绽放光彩吧，如下右图所示。

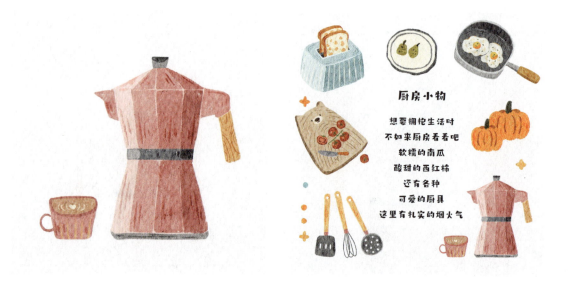

3.3 软糯烘焙甜品

每当我们踏入面包店，总会迎面扑来那诱人的香甜气息。烘焙甜品的种类繁多，每一种都散发着独特的魅力。在本节中，我们将一同来绘制几款别致的甜品，一同感受这份甜蜜的艺术。

3.3.1 牛角包

顾名思义，牛角包的独特造型正如其名，酷似牛角。由于烤制过程中的温度和时间差异，牛角包往往呈现丰富的颜色层次，这种特点在许多面包中也可见一斑。今天，我们将继续运用平铺的绘画技巧，来细腻地刻画出这些面包丰富的纹理，让每一层面包的质感都栩栩如生。本例使用的笔刷和颜色如下图所示。

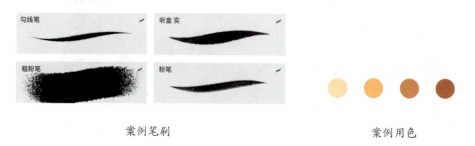

案例笔刷　　　　　　　　　　　案例用色

1. 绘制线稿

采用"勾线笔"笔刷绘制牛角包的线稿。如下页上图所示，首先，勾勒出类似牛角的外

部轮廓,奠定整体形状。接着,绘制一些分割线,这些线将作为牛角包表面的纹理基础。随后,将每两个相邻的分割线稍作延伸,形成类似梯形的结构,这样的处理能使牛角包的层次感和立体感更为突出。最后,我们进一步细化线稿,并确定大致的重色位置,以便后续上色时能更好地表现出牛角包的质感与光影效果。

2. 绘制色稿

01 使用"听盒实"笔刷铺大色。如下左图所示,在铺大色时可以做一些自然留白,增加牛角包的透气感。铺色时,超出线稿的部分可以用"粗粉笔"笔刷作为"擦除"工具来优化。

02 使用"听盒实"笔刷对牛角包进行第一层细化铺色。如下右图所示,在牛角包图层上方新建图层,并对其建立"剪辑蒙版",选择橙黄色用笔刷进行涂色。

> 提示:在绘制牛角包时,需要特别注意在两个多边形交界处以及中部等关键位置留出一些空隙,这样可以露出前面的浅黄色底色。这种处理方式不仅能为画面增添层次感,还能使牛角包的立体感和质感更加突出,从而呈现更加逼真的视觉效果。

03 使用"听盒实"笔刷对牛角包进行第二层细化铺色。如下页上左图所示,在牛角包图层上方新建图层,并对其建立"剪辑蒙版",选择橙红色用笔刷在每个多边形左上角的位置着重涂色。

> 提示:注意留出空隙,方便露出下面多层次的底色。

04 使用"听盒实"笔刷对牛角包进行第三层细化铺色。如下页上右图所示,在牛角包图层上方新建图层,并对其建立"剪辑蒙版",选择焦糖色用笔刷在每个多边形左上角的位置继续涂色。

> 提示:继续注意留出空隙,这样绘制出来会有烤焦的脆皮感。

05 使用"粉笔"笔刷刻画细节,增强画面的质感。可以在所有铺色图层的上方新建图层,并选择"正片叠底"的图层模式,用笔刷分别吸取相应部位的颜色后,绘制线条来丰富画面的表达效果,如右图所示。

仅需 6 个图层,一个色泽诱人的牛角包便跃然纸上!在烘焙过程中,许多食品会经历从暖黄色到焦糖色的变化,这一颜色转变的掌握,将成为你成功绘制各类烘焙甜品的关键。现在,你可以尝试将这种色彩过渡的技巧应用到更多甜品绘制中,让你的作品更加生动诱人!

3.3.2 蓝莓芝士蛋糕

香甜的芝士蛋糕深受大众喜爱,无论是蓝莓口味的还是草莓口味的,都散发着无法抗拒的诱惑。接下来,本案例将展示如何绘制诱人的蓝莓芝士蛋糕。当然,大家也可以尝试根据自己的喜好,挑战绘制草莓芝士蛋糕,尽享创作的乐趣。本例使用的笔刷和颜色如下图所示。

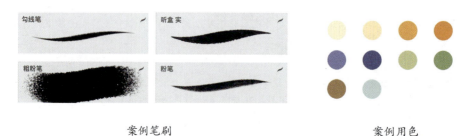

案例笔刷　　　　　　　　　　　　案例用色

1. 绘制线稿

使用"勾线笔"笔刷绘制蓝莓芝士蛋糕的线稿。如下页上图所示,首先,勾勒出基础的

第3章 万物皆可爱——生活小物件

三角形顶面和长方形侧面,以构建芝士蛋糕的大致结构。在确定了大结构之后,进一步添加侧面的蛋糕纹理细节,以及顶部的蓝莓装饰。在绘制餐盘时,可以尝试采用更为自由的手法,绘制不规则的椭圆形,这样会赋予整个作品更多的自然与灵动之感。

2. 绘制色稿

01 如下左图所示,使用"听盒 实"笔刷分图层铺出蓝莓芝士蛋糕大色块。超出线稿的部分可以用"粗粉笔"笔刷作为"擦除"工具来优化,在绘制时也可以自然留白少量区域。

02 使用"听盒 实"笔刷对植物和蓝莓进行细化铺色。如下右图所示,对植物图层阿尔法锁定,选择与嫩绿色邻近的绿色来丰富植物叶片的表达效果。在蓝莓图层上方新建图层,选择比蓝莓更深的颜色绘制蓝莓蒂。

03 使用"听盒 实"笔刷对芝士蛋糕顶面进行细化铺色。如下左图所示,首先在芝士蛋糕顶面图层上方新建图层,并对其建立剪辑蒙版,选择比黄色更深的姜黄色,用笔刷将其分散地绘制在蛋糕表层,创造出不均匀的烤焦感觉。

04 使用"听盒 实"笔刷对芝士蛋糕的侧面进行细化铺色。如下右图所示,首先在芝士蛋糕侧面图层上方新建两个图层,并对其建立"剪辑蒙版",位于下面的新图层绘制浅黄色的夹心层,位于上面的新图层绘制更深的橙黄色夹心层。

> 提示：通过这样的两层同色系绘制，蛋糕的侧面就很丰富了。

05 使用"粉笔"笔刷刻画细节。可以在所有铺色图层的上方新建图层，并选择"正片叠底"的图层模式，分别吸取相应部位的颜色后，用笔刷绘制线条来丰富画面效果。比如在蓝莓、芝士蛋糕的顶面和侧面部分增加一些线条细节，最终的画面效果如右图所示。

一款软糯诱人的蓝莓芝士蛋糕已经绘制完成啦！对于三角形的小蛋糕，我们都可以采用类似的绘画技巧来表达其丰富的质感。现在，不妨尝试创作一款你心仪的小蛋糕，让你的画作中充满甜蜜与诱惑。

3.3.3 草莓奶油吐司

草莓奶油吐司，这一组合堪称香甜美味的代表。草莓的酸甜与奶油吐司的诱人香气交织，令人垂涎欲滴。今天，就让我们一起动手绘制一款满载草莓奶油吐司，感受这份甜蜜的诱惑吧！本例使用的笔刷和颜色如下图所示。

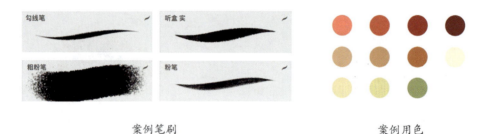

案例笔刷　　　　　　　　　　案例用色

1. 绘制线稿

使用"勾线笔"笔刷绘制草莓奶油吐司的线稿。如下图所示，在描绘吐司时，特意将其画得厚厚的，并辅以柔软的波浪边缘线，从而营造强烈的蓬松感。同时，在排列草莓时，我们巧妙地设置了一些相互遮挡的关系，这样不仅使画面构图更加紧密饱满，还增添了层次感和立体感。

2. 绘制色稿

01 使用"听盒 实"笔刷对草莓奶油吐司铺大色。如下页上左图所示，分图层铺出薄荷叶、奶油、草莓和

吐司的颜色。注意在铺色时，草莓之间要留白，用来做彼此的分割。超出线稿的部分可以用"粗粉笔"笔刷作为"擦除"工具来优化。

02 如下右图所示，使用"听盒 实"笔刷丰富叶片和奶油细节。在叶片上方新建图层，选择鹅黄色绘制叶脉。在奶油上方新建图层，选出比奶油颜色饱和度更高的米黄色绘制奶油的褶皱暗部。

03 如下左图所示，使用"听盒 实"笔刷对草莓进行第一次细化铺色。在草莓图层上方新建图层，并对其建立"剪辑蒙版"，选择红色绘制草莓的第一层深色。

提示：铺色时从下往上、由片到点地过渡，这样颜色的过渡会更自然。

04 如下右图所示，使用"听盒 实"笔刷对草莓进行第二次细化铺色。继续在草莓第一层深色图层上方新建图层，并对草莓图层建立"剪辑蒙版"，选择深红色绘制草莓的第二层深色，注意其位置主要集中在草莓的中下部。

05 如下页上左图所示，使用"听盒 实"笔刷对草莓进行第三次细化铺色。继续在草莓第二层深色图层上方新建图层，并对草莓图层建立"剪辑蒙版"，选择更深的红色绘制草莓籽，自然非均匀地点在草莓上即可。

06 如下页上右图所示，使用"听盒 实"笔刷继续增加吐司的细节。在吐司图层上方新建两个图层，并对其建立"剪辑蒙版"。在下面图层中，选择比吐司颜色深一些的棕色，绘制出吐司面包外皮不平整的感觉；在上面图层中，选择棕红色绘制出吐司面包烤焦的感觉。

07 使用"粉笔"笔刷深入刻画细节。在所有绘制图层的上方新建图层，将图层设置为"正片叠底"模式，选择相应位置的原色后，分别在草莓、奶油和吐司上绘制线条细节，丰富画面的效果，最后的画面效果如下页上中图所示。

松软可口的草莓奶油吐司已经绘制完成啦！这种吐司外皮的绘制方式非常实用，对于所有吐司类型的甜品都可以参考。令人惊喜的是，仅使用两层颜色，就能够表达出丰富的质感，让甜品看起来更加诱人。

3.3.4 无花果夹心蛋糕

本例使用的笔刷和颜色如下图所示。

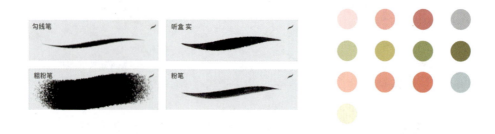

案例笔刷　　　　　　　　　　　　　案例用色

1. 绘制线稿

运用"勾线笔"笔刷绘制无花果夹心蛋糕的线稿。如下页上图所示，由于这款蛋糕呈圆柱形，可以先大致勾勒出圆形的顶面和长方形的侧面。为了简化绘制过程，我们将切开的无花果表

示为半月形。在完成了蛋糕的基础大型绘制后,再逐步进行细化工作。

2. 绘制色稿

01 使用"听盒 实"笔刷铺大色。如下左图所示,分图层铺出无花果、蛋糕、叶片、盘子和勺子的颜色。

02 使用"听盒 实"笔刷对无花果进行第一次细化铺色。如下右图所示,在无花果图层上方新建3个图层,并对其建立"剪辑蒙版",在底部图层上选择黄绿色作为无花果内部的第一层颜色;在中间图层上选择米黄色作为无花果内部的第二层颜色;在顶部图层上选择肉粉色作为无花果内部的第三层颜色。

03 使用"听盒 实"笔刷对无花果进行第二次细化铺色。如下左图所示,在无花果粉色图层上方继续新建图层,并对无花果图层建立"剪辑蒙版",选择更深的两种红色作为果肉的颜色。

04 使用"听盒 实"笔刷对无花果进行第三次细化铺色。如下右图所示,在无花果图层和果肉图层上方继续新建图层,选择米黄色作为果粒的颜色,随意绘制即可。

> **提示:** 在绘制时留出缝隙,可以透出下面的肉粉色底色,丰富果肉的层次感。

05 使用"听盒 实"笔刷对蛋糕进行第一次细化铺色。如下页上左图所示,在蛋糕图层上方新建图层,并

对其建立"剪辑蒙版",在底部图层选择粉色系颜色绘制出蛋糕顶部和底部边缘。

06 使用"听盒 实"笔刷对蛋糕进行第二次细化铺色。如下右图所示,在蛋糕第一层细化图层上方新建图层,并且对蛋糕图层建立"剪辑蒙版",选择黄绿色绘制抹茶夹心层,选择米黄色绘制蛋糕的奶油层和顶部的装饰奶油。

07 使用"听盒 实"笔刷对蛋糕进行第三次细化铺色。如下左图所示,在奶油层上方新建图层,选择浅橙色、抹茶色和深粉色在奶油层、抹茶层和蛋糕底端表现出蛋糕的凹凸不平感。

08 使用"听盒 实"笔刷增加蛋糕盘和勺子细节。如下右图所示,对勺子图层阿尔法锁定,选择草绿色接着绘制手柄的颜色;新建图层,绘制粉色圆点,以丰富蛋糕盘的效果。

09 使用"粉笔"笔刷深入刻画细节。在所有绘制图层的上方新建图层,设置图层为"正片叠底"模式,选择相应位置的原色后,分别在蛋糕和勺子上绘制线条细节,丰富画面的表达,最终的画面效果如右图所示。

　　烘焙甜品总能疗愈人心,带来无尽的愉悦。而在绘制这些美味甜品的过程中,我们也会不自觉地回想起那些甜蜜的生活片段,感受到生活的美好。不妨去甜品店闲逛一番,挑选出你最喜欢的甜品,然后静下心来仔细观察它,尝试用你的笔刷将它栩栩如生地绘制出来。再配上一束鲜花和一杯香茗,这样的日子,用笔刷记录下每一刻的美好,真是再惬意不过了。

第4章

食物最暖胃 —— 质感美食

食物拥有一种神奇的魔力，能够深深疗愈人心。当我们情绪低落时，一份美味佳肴就能让心情焕然一新；而当我们心情愉悦时，美食的陪伴更能让这份喜悦倍增。美食不仅让我们感受到踏实与满足，更在视觉上带来丰富多彩的享受。在本章案例中，我们将通过质感的上色方式来展现食物的丰富层次和诱人魅力。

在绘制过程中，我们会使用特定的笔刷来营造不同的效果。铺色时，会选用"听盒 透"笔刷，其透明度特性能够帮助我们营造出柔和且富有层次感的底色。为了增添质感，"奥德老海滩"笔刷将派上用场，其独特的纹理效果能让食物看起来更加真实可口。而在刻画细节时，"粉笔"笔刷将成为我们的得力助手。值得注意的是，"听盒 透"和"奥德老海滩"这两款笔刷都具备透明度，与纸张纹理叠加后，绘制出的颜色会比实际选择的颜色略显淡雅。为了方便大家学习与参考，我们将在每个步骤中附上所选颜色的示例，以便读者更好地把握色彩的运用。

学完本章后，相信大家对于色彩的应用和食物的绘制技巧会有更加深刻的理解和掌握。现在，就让我们一起跟随笔者的步伐，开始绘制我们心仪的美食吧！

4.1 烟火气中餐

无论你现在身处何方,家乡的美食味道总如同镌刻在基因深处的独特印记,只需一缕香气,便能唤起对往昔岁月的深情回忆。那熙熙攘攘的早市、人来人往的喧嚣,以及食物散发的诱人香味,这些充满生活气息的场景,都如此真切地围绕在我们身边。或许是一根香脆的油条,或许是一屉鲜美的虾饺,又或许是那料多量足的腊肠煲仔饭,每一种我们钟爱的美食,都值得我们用心铭记。

4.1.1 油条

油条那诱人的色泽和酥脆的口感,使其稳坐中国传统早点的宝座。对于许多人来说,站在油条摊前,期待着新出锅的油条,是童年中难以忘怀的温暖记忆。现在,就让我们一起用画笔捕捉那份酥脆的油条魅力吧。本例使用的笔刷和颜色如下图所示。

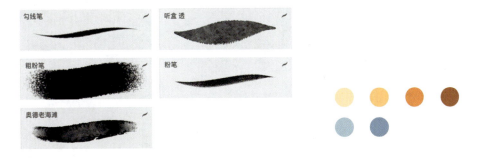

案例笔刷　　　　　　　　　　案例用色

1. 绘制线稿

首先,我们可以使用"勾线笔"笔刷精心绘制油条和盘子的线稿。如下图所示,在绘制油条时,建议先勾勒出油条的整体外轮廓,以此为基础,再进一步补充油条侧面与中间的结构线条。这样做不仅能帮助我们在后续上色过程中更精确地控制色彩范围,还能使油条的形状更加立体和逼真。完成油条线稿后,可以为盘子增添一些精致的线条细节,以提升其结构感。此外,盘子上的花纹可以根据个人喜好来选择,不同的花纹会为画面增添独特的视觉魅力。如果时间充裕,还可以考虑在画面中加入咸菜碟、大蒜等小元素,这些细节的添加将使整幅作品更加丰富和生动。

2. 绘制色稿

01 使用"听盒 透"笔刷分图层铺大色。如下页上左图所示,铺出油条和盘子的颜色,在铺色时可以特别

留出元素之间的空隙，比如油条与油条之间，油条与盘子之间，这样既可以避免出现叠色，又可以增强画面的透气感。

> **提示：** 由于"听盒 透"笔刷是半透明的，铺色时需要笔刷不离开画布一次铺到位，否则提起笔刷后再重新绘制会出现叠色现象。为了方便，可以在铺出大色块后，将超出线稿的部分用"粗粉笔"笔刷作为"擦除"工具优化。

02 使用"奥德老海滩"笔刷对油条进行第一次质感细化。如下右图所示，在油条图层上方新建图层，并对其建立"剪辑蒙版"。选择浅橙黄色，用笔刷扫出油条中间的浅色部位，再绘制出油条中间的结构线。

03 使用"奥德老海滩"笔刷对油条进行第二次质感细化。如右图所示，在油条图层上方继续新建图层，并对其建立"剪辑蒙版"。选择稍暗的橙色，用笔刷扫出油条侧边炸得酥脆的部位，再绘制油条侧边和顶面的结构区分线。

04 使用"奥德老海滩"笔刷对油条进行第三次质感细化。如下图所示，在油条图层上方继续新建图层，并对其建立"剪辑蒙版"。选择焦糖色，使用笔刷继续在油条的侧边进一步强化炸得酥脆的部位。接着再次强化油条侧边和顶面的结构区分线。

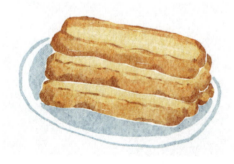

> **提示：** 油条图层的质感细化工作可以遵循以下操作顺序：首先绘制油条的基础色，随后新建3个专门的细化图层，并确保这3个图层都对油条图层设置了"剪辑蒙版"。此后的其他元素质感细化操作，在图层关系上也遵循相同的处理流程。

第 4 章　食物最暖胃 —— 质感美食

05　继续使用 "奥德老海滩" 笔刷对盘子进行质感细化。如下左图所示，在盘子图层上方新建图层，并对其建立 "剪辑蒙版"。选择比盘子深一些的灰蓝色，用笔刷扫出颜色变化即可。

06　使用 "粉笔" 笔刷刻画细节，增强画面的质感。可以在所有铺色图层的上方新建图层，并选择 "正片叠底" 的图层模式，分别吸取相应部位的颜色后绘制线条，以丰富画面的表达效果。比如在油条的侧边、盘子上增加线条细节，画面会更加耐看，最终的画面效果如下右图所示。

这样一盘喷香酥脆的油条就成功绘制完成了。总结来说，绘制的步骤是先使用 "听盒 透" 笔刷铺设整体的大色块，接着利用 "奥德老海滩" 笔刷对局部区域进行分图层的质感细化，最后再借助 "粉笔" 笔刷增添画面的细节。在本章后续的元素绘制过程中，也将遵循这一绘制顺序。一旦掌握了这种绘制方法，你就能轻松绘制出富有丰富质感的美食作品了。

4.1.2　水晶虾饺

透明的面皮轻轻包裹着鲜嫩的猪肉与爽口的虾仁，呈现出诱人的色泽，散发着鲜香美味的气息。作为传统粤式茶楼的经典点心之一，水晶虾饺深受广东人的喜爱，是茶点时光中不可或缺的美味。今天，就让我们一起动手，绘制出这道大人小孩都爱不释手的水晶虾饺吧！本例使用的笔刷和颜色如下图所示。

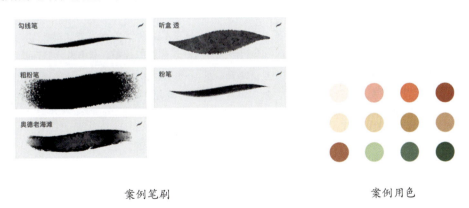

案例笔刷　　　　　　　　　　　案例用色

1. 绘制线稿

使用 "勾线笔" 笔刷，我们可以自由地绘制出水晶虾饺与蒸屉的线稿。如下图所示，结合之前学习的变形技巧，尝试以更自由的方式勾勒出椭圆形的蒸屉口和长方形的蒸屉侧边，为作品增添一份随性与灵动。随后，逐步丰富细节，细致地描绘出内部的水晶虾饺等元素，让整幅作品更加生动逼真。

2. 绘制色稿

01 使用"听盒透"笔刷分图层铺大色。如下左图所示，分别铺出水晶虾饺、花椰菜、蒸屉以及篦子的颜色，在铺色时可以留出不同元素之间的空隙。铺色时将超出线稿的部分用"粗粉笔"笔刷作为"擦除"工具来优化。

02 使用"奥德老海滩"笔刷对水晶虾饺进行第一次质感细化。如下右图所示，在水晶虾饺图层上方新建图层，并对其建立"剪辑蒙版"。选择橙红色，用笔刷绘制出水晶虾饺褶皱处透出的馅料颜色。

> **提示：** 绘制时，每个加深的位置之间都要留出空隙，这样更容易表现出水晶虾饺皮褶的凹凸感。

03 使用"奥德老海滩"笔刷对水晶虾饺进行第二次质感细化。如下左图所示，在水晶虾饺图层上方新建图层，并对其建立"剪辑蒙版"。选择棕红色，用笔刷强化水晶虾饺褶皱的暗部，塑造更强的立体感。

04 使用"奥德老海滩"笔刷对水晶虾饺进行第三次质感细化。如下右图所示，在水晶虾饺图层上方新建图层，并对其建立"剪辑蒙版"。选择浅粉色，先刷出水晶虾饺前面封口的面皮到中部的颜色过渡，再缩小笔刷强化水晶虾饺凸起的面皮褶。

提示：对于水晶虾饺立体感的呈现，可以通过刻画暗部和亮部质感来实现，通常绘制2~3个层次即可。

05 使用"奥德老海滩"笔刷对西兰花进行第一次质感细化。如下图所示，在西兰花图层上方新建图层，并对其建立"剪辑蒙版"。选择深绿色，用笔刷在西兰花的花蕾部分绘制出部分深色，初步表现出花蕾的凹凸不平感。

06 使用"奥德老海滩"笔刷对西兰花进行第二次质感细化。如下图所示，在西兰花图层上方新建图层，并对其建立"剪辑蒙版"。选择浅绿色，用笔刷绘制出花茎以及西兰花花蕾的亮部，进一步强化西兰花花蕾的凹凸感。

07 使用"奥德老海滩"笔刷对蒸屉进行第一次质感细化。如下左图所示，在蒸屉图层上方新建图层，并对其建立"剪辑蒙版"。选择浅棕色，用笔刷绘制出蒸屉的内壁颜色，以区分蒸屉的内外结构。

08 使用"奥德老海滩"笔刷对蒸屉进行第二次质感细化。如下右图所示，在蒸屉图层上方新建图层，并对其建立"剪辑蒙版"。选择棕色，用笔刷先刻画出蒸屉外壁质感，以强化蒸屉屉口的宽度。

09 使用"奥德老海滩"笔刷对蒸屉箅子进行质感细化。如下图所示，在蒸屉图层上方新建图层，并对其建立"剪辑蒙版"。选择红棕色，用笔刷刻画出一些颜色变化即可。

10 使用"粉笔"笔刷刻画细节，增强画面的质感。可以在所有铺色图层的上方新建图层，并选择"正片叠底"的图层模式。分别吸取相应部位的颜色后，绘制线条来丰富画面表达效果。比如在蒸屉箅子上和蒸屉侧边增加线条细节，画面会更加耐看，最终的画面效果如右图所示。

这样一笼晶莹剔透的水晶虾饺就绘制完成了。在绘制过程中，只需细致刻画每一块的质感即可。为了让画面质感更加丰富，通常建议使用"奥德老海滩"笔刷绘制2~3个颜色层次。相信通过不断练习，你也能熟练掌握质感的刻画技巧。

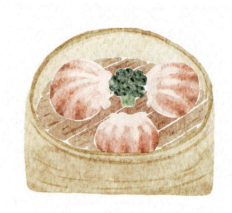

4.1.3 腊肠煲仔饭

浓郁咸香、温润可口的腊肠煲仔饭，是广东地区的传统名吃。每当饥肠辘辘之时，一份有肉有菜有饭，滋滋冒着热气，散发着诱人焦香味的煲仔饭，总是令人难以抗拒。那么，今天就跟随笔者的步伐，一起绘制这份美味的腊肠煲仔饭吧。本例使用的笔刷和颜色如下图所示。

案例笔刷　　　　　　　　案例用色

1. 绘制线稿

在绘制腊肠煲仔饭的线稿时，可以使用"勾线笔"笔刷。如下页上图所示，首先，大致

勾勒出腊肠、鸡蛋和青菜的基本结构，然后逐步添加细节。在绘制腊肠时，要特别注意画出其侧边的结构线，这样在上色时就能更好地表现出腊肠的厚度。对于青菜，可以添加叶脉来丰富细节。至于米饭，只需框定其大概位置即可，在上色时可以随机添加不同方向的米粒，以增强真实感。

2. 绘制色稿

01 使用"听盒 透"笔刷分图层铺大色。如下左图所示，分别铺出腊肠切片、煎鸡蛋、青菜、葱叶、米饭和砂锅的颜色。同样在铺色时可以留出元素之间的空隙。为了方便，可以在铺出大色块后，将超出线稿的部分用"粗粉笔"笔刷作为"擦除"工具来优化。

提示： 鸡蛋黄可以在铺色时自然留白，作为高光部分处理。

02 使用"奥德老海滩"笔刷对青菜和葱叶进行第一次质感细化。如下右图所示，在青菜和葱叶图层上方新建图层，并对其建立"剪辑蒙版"。选择墨绿色，用笔刷对菜叶部分绘制出颜色变化，在葱叶上加深颜色，可以表现出葱叶的切面。

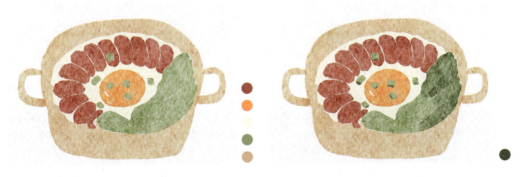

03 使用"奥德老海滩"笔刷对青菜和葱叶进行第二次质感细化。如下图所示，在青菜和葱叶图层上方新建图层，并对其建立"剪辑蒙版"。选择嫩绿色，用笔刷绘制出菜叶叶柄的颜色变化。

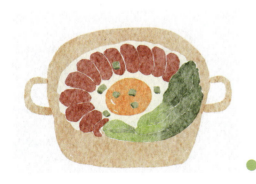

04 使用"奥德老海滩"笔刷对青菜和葱叶进行第三次质感细化。如下图所示,在青菜和葱叶图层上方新建图层,并对其建立"剪辑蒙版"。选择浅绿色,用笔刷继续在叶柄末端绘制出颜色变化。

> 提示:选择同色系颜色搭配,通过这样的质感刻画,青菜从叶柄到菜叶,会由浅绿色到墨绿色自然过渡,让青菜拥有丰富的颜色。

05 使用"奥德老海滩"笔刷对蛋黄的质感进行细化。如下图所示,在蛋黄图层上方新建图层,并对其建立"剪辑蒙版"。选择橙红色,用笔刷绘制出颜色的变化,塑造出蛋黄的立体感。

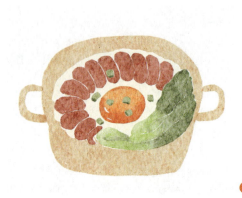

06 使用"奥德老海滩"笔刷对腊肠切片进行质感细化。如下左图所示,在腊肠图层上方新建图层,并对其建立"剪辑蒙版"。选择更深的红色,用笔刷绘制出腊肠的侧边,体现腊肠的厚度。然后,在腊肠正面点出不均匀的颜色块,体现出腊肠表面的不平整感。

07 使用"奥德老海滩"笔刷对蛋清和米饭进行质感细化。如下右图所示,在蛋清和米饭的图层上方新建图层,并对其建立"剪辑蒙版"。选择橙黄色,用笔刷绘制出焦黄的米饭颗粒以及蛋清的焦边。

> 提示：可以缩小笔刷尺寸绘制煎焦的饭粒，饭粒方向也是随机的。

08 使用"奥德老海滩"笔刷对砂锅进行第一次质感细化。如下左图所示，在砂锅图层上方图层，并对其建立"剪辑蒙版"。选择浅棕色，用笔刷绘制出砂锅的内部区域。

09 使用"奥德老海滩"笔刷对砂锅进行第二次质感细化。如下右图所示，在砂锅图层上方图层，并对其建立"剪辑蒙版"。选择深一些的棕色，用笔刷绘制出砂锅口，也可以对砂锅手柄和砂锅侧边做一些颜色过渡。

10 使用"粉笔"笔刷刻画细节，增强画面的质感。可以在所有铺色图层的上方新建图层，并选择"正片叠底"的图层模式。分别吸取相应部位的颜色后绘制线条，以丰富画面表达效果。比如在砂锅上、青菜叶片和腊肠上增加线条细节，画面会更加耐看，最终的画面效果如下图所示。

这样一锅喷香的腊肠煲仔饭就绘制完成了。即便画面中的元素众多，但只要按照顺序逐步丰富质感，每个步骤都会变得清晰明了。

无论是红遍大江南北的小吃，还是家乡的特色菜肴，它们在温暖我们胃的同时，也让我们感受到了生活的踏实与温暖。现在，就拿起你的iPad，尝试绘制自己最爱的那道地方美食吧！

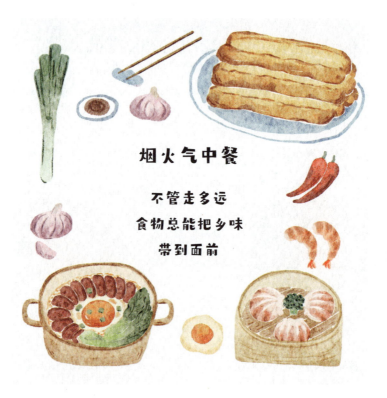

4.2 氛围感西餐

　　明亮的餐厅内,轻快的音乐悠扬飘荡,三五好友欢聚一堂,享受着快乐的小食时光。这样的场合,多半有美味的披萨、诱人的甜点或者丰盛的汉堡、三明治相伴。现在,就让我们一起来绘制这些常见的西餐美食吧!

4.2.1 玛格丽特披萨

　　玛格丽特披萨作为经典意式披萨之一,由番茄酱、奶酪、新鲜的罗勒叶以及香脆的面饼等精心制作而成,有时候还会搭配黑橄榄切片来丰富其口感。现在,就让我们一起动手,绘制这款美味诱人的玛格丽特披萨吧!本例使用的笔刷和颜色如下图所示。

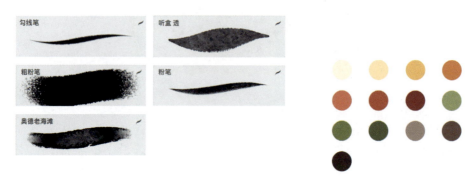

案例笔刷　　　　　　　　　案例用色

1. 绘制线稿

使用"勾线笔"笔刷来绘制披萨的线稿是个不错的选择。如下图所示,你可以先勾勒出番茄片、罗勒叶和黑橄榄的大致位置,接着细致地描绘出番茄片和黑橄榄的侧边厚度,以及罗勒叶上细腻的叶脉。最后,别忘了丰富披萨面皮的细节,让整幅线稿更加生动逼真。

2. 绘制色稿

01 使用"听盒 透"笔刷分图层铺大色。如下左图所示,分别铺出番茄片、罗勒叶、黑橄榄切片和披萨面饼的颜色。同样,在铺色时可以留出元素之间的空隙,为了方便,可以在铺出大色块后,将超出线稿的部分用"粗粉笔"笔刷作为"擦除"工具来优化。

02 使用"奥德老海滩"笔刷对罗勒叶进行第一次质感细化。如下右图所示,在罗勒叶图层上方新建图层,并对其建立"剪辑蒙版"。选择饱和一些的绿色,用笔刷对罗勒叶绘制出颜色变化。

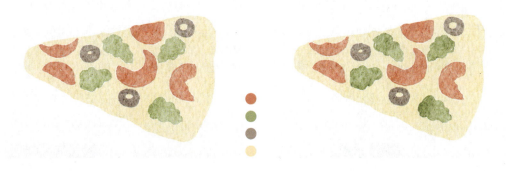

03 使用"奥德老海滩"笔刷对罗勒叶进行第二次质感细化。如下图所示,在罗勒叶图层上方新建图层,并对其建立"剪辑蒙版"。选择更饱和的绿色,用笔刷进一步丰富罗勒叶的色彩变化。

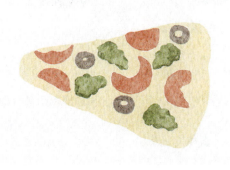

04 使用"奥德老海滩"笔刷对番茄片进行第一层质感细化。如下图所示,在番茄片图层上方新建图层,并对其建立"剪辑蒙版"。选择深一些的红色,用笔刷对番茄片绘制出颜色变化。

05 使用"奥德老海滩"笔刷对番茄片进行第二层质感细化。如右图所示,在番茄片图层上方新建图层,并对其建立"剪辑蒙版"。选择更深的复古红,用笔刷进一步强化番茄片的侧边厚度,并在番茄片的正面表现出因为炙烤不均匀产生的较深的颜色。

06 使用"奥德老海滩"笔刷对黑橄榄切片进行质感细化。如下图所示,在黑橄榄切片图层上方新建图层,并对其建立"剪辑蒙版"。选择深棕色,用笔刷对黑橄榄绘制出颜色变化。再选择更深的棕色,用笔刷进一步强化黑橄榄切片的侧边厚度和内圈厚度,强化黑橄榄的立体感。

07 使用"奥德老海滩"笔刷对披萨面饼进行第一次质感细化。如下页上左图所示,在披萨面饼图层上方新建图层,并对其建立"剪辑蒙版"。选择橙黄色,用笔刷大面积画出颜色变化,丰富面饼的表达效果。

> **提示:** 在使用笔刷对面饼绘制颜色变化时,可以特别留出披萨面饼的中间和边缘的间隙,方便表达更丰富的层次。

08 使用"奥德老海滩"笔刷对披萨面饼进行第二次质感细化。如下页上右图所示,在披萨面饼图层上方新建图层,并对其建立"剪辑蒙版"。选择橙红色,用笔刷进一步表达出披萨面饼外圈、中部和底部因为烘烤产生的颜色变化。

09 使用"奥德老海滩"笔刷对披萨面饼进行第三次质感细化。如下图所示,在披萨面饼图层上方新建图层,并对其建立"剪辑蒙版"。选择浅米色,用笔刷绘制出披萨面饼侧边的浅色部分,表现未被直接炙烤的面饼内芯部分。

10 使用"听盒透"笔刷对披萨面饼进行细化。如下左图所示,在披萨面饼图层上方新建图层,选择橙黄色,用笔刷绘制出披萨面饼上不均匀的颜色,进一步丰富披萨细节。

11 使用"粉笔"笔刷刻画细节,增强画面的质感。可以在所有铺色图层的上方新建图层,并选择"正片叠底"的图层模式,分别吸取相应部位的颜色后绘制线条,以丰富画面表达。比如在披萨面饼、罗勒叶和番茄片上增加线条细节,画面会更加耐看。最终的画面效果如下右图所示。

这样一块细节满满的披萨就已经绘制完成了。如果你想要得到一个圆形的披萨,可以简单地复制这块已经绘制好的披萨,并通过旋转不同的角度来拼接,从而得到一个完整的圆形披萨。

4.2.2 贝果三明治

将贝果切开，再搭配上煎蛋、新鲜的牛油果和脆嫩的生菜，制作成一款营养又健康的三明治。今天，就让我们一起来动手绘制这款美味的贝果三明治吧！本例使用的笔刷和颜色如下图所示。

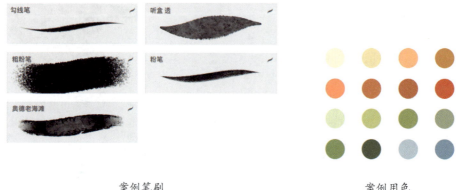

案例笔刷　　　　　　　　　　　案例用色

1. 绘制线稿

如下图所示，使用"勾线笔"笔刷，我们可以先绘制出贝果、煎蛋、牛油果和生菜叶子的外轮廓。接着，逐步添加细节，如贝果上的芝麻、煎蛋的蛋黄部分以及牛油果的厚度。最后，别忘了细化盘子的绘制，让整幅线稿更加完美。

2. 绘制色稿

01 使用"听盒透"笔刷分图层铺大色。如右图所示，分别铺出贝果、煎鸡蛋、牛油果、青菜和盘子的颜色。在铺色时可以特别留出元素之间的空隙，为了方便，可以铺出大色块后，将超出线稿的部分用"粗粉笔"笔刷作为"擦除"工具来优化。

02 使用"奥德老海滩"笔刷对贝果进行第一次质感细化。如下左图所示,在贝果图层上方新建图层,并对其建立"剪辑蒙版"。选择米黄色,用笔刷在贝果中心位置绘制出浅色部位。

03 使用"奥德老海滩"笔刷对贝果进行第二次质感细化。如下右图所示,在贝果图层上方新建图层,并对其建立"剪辑蒙版"。选择棕黄色,用笔刷绘制出贝果被烤黄的部位,增强贝果的立体感。

04 使用"奥德老海滩"笔刷对贝果进行第三次质感细化。如下左图所示,在贝果图层上方新建图层,并对其建立"剪辑蒙版"。选择棕红色,用笔刷绘制出贝果被烤焦的部位,进一步增强贝果的立体感。

05 使用"奥德老海滩"笔刷对蛋黄进行质感细化。如下右图所示,在蛋黄图层上方新建图层,并对其建立"剪辑蒙版"。选择深一些的橙红色,用笔刷对蛋黄绘制出一些颜色变化即可。

06 使用"奥德老海滩"笔刷对蛋清进行第一次质感细化。如右图所示,在蛋清图层上方新建图层,并对其建立"剪辑蒙版"。选择浅黄色,用笔刷在蛋清上绘制出浅色部分。

07 使用"奥德老海滩"笔刷对蛋清进行第二次质感细化。如右图所示,在蛋清图层上方新建图层,并对其建立"剪辑蒙版"。选择橙色,用笔刷在蛋清边缘绘制出煎蛋的焦黄感,增加蛋清的细节。

08 使用"奥德老海滩"笔刷对牛油果进行第一次质感细化。如下图所示,在牛油果图层上方新建图层,并对其建立"剪辑蒙版"。选择黄绿色,用笔刷在牛油果上绘制出颜色变化。

09 使用"奥德老海滩"笔刷对牛油果进行第二次质感细化。如下左图所示,在牛油果图层上方新建图层,并对其建立"剪辑蒙版"。选择深一些的黄绿色,用笔刷绘制出牛油果的侧边厚度。

10 使用"奥德老海滩"笔刷对青菜进行第一层细化。如下右图所示,在生菜图层上方新建图层,并对其建立"剪辑蒙版"。选择绿色,用笔刷在叶片上绘制出颜色变化。

第4章 食物最暖胃 —— 质感美食

11　使用"奥德老海滩"笔刷对青菜进行第二层细化。如下左图所示，在生菜图层上方新建图层，并对其建立"剪辑蒙版"。选择墨绿色，用笔刷绘制出叶片更深的颜色。

提示：更深的绿色主要绘制在叶片被牛油果遮挡的区域和叶片边缘翻折的部位。

12　使用"奥德老海滩"笔刷对盘子进行质感细化。如下右图所示，在盘子图层上方新建图层，并对其建立"剪辑蒙版"。选择深一些的蓝色，用笔刷在盘子上绘制出颜色变化。

13　使用"听盒 透"笔刷增加细节。如下左图所示，在贝果图层上方新建图层，选择米黄色，用笔刷点出一颗颗芝麻，丰富贝果的表达效果。

14　使用"粉笔"笔刷刻画细节，增强画面的质感。可以在所有铺色图层的上方新建图层，并选择"正片叠底"图层模式。分别吸取相应部位的颜色后，绘制线条来丰富画面表达效果。比如在贝果和牛油果上增加线条细节，画面会更加耐看，最终的画面效果如下右图所示。

这样一个层次丰富、细节满满的贝果三明治就已经绘制完成了。虽然步骤看起来有些多，但每一个元素都遵循着相同的绘制原理，所以整体绘制起来还是比较快的。只要你动笔尝试，就能感受到其中的乐趣和成就感。

4.2.3　双莓焦糖布丁

水润香甜的布丁，搭配上蓝莓与草莓的鲜艳装饰，简直就是一款无比诱人的甜品！那么今天，就让我来带领大家一起绘制一款美味的双莓焦糖布丁吧！当然，你也可以根据个人喜好，

将布丁上的水果替换成你钟爱的其他水果哦。本例使用的笔刷和颜色如下图所示。

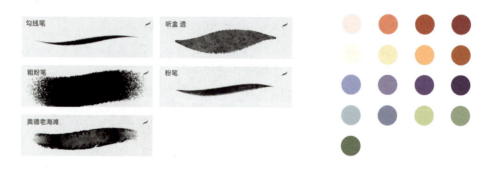

案例笔刷　　　　　　　　　案例用色

1. 绘制线稿

使用"勾线笔"笔刷来绘制双莓布丁的线稿是个不错的选择。如下图所示,你可以先勾勒出蓝莓、草莓、布丁以及盘子的外轮廓,为后续绘制打下坚实的基础。接着,逐渐丰富各个部分的细节,让画面更加生动。比如,给蓝莓添上蒂部,为草莓加上籽,叶片上也可以勾勒出叶脉,甚至还可以在盘子上添加一些装饰线条,让整个作品更加精美细致。

2. 绘制色稿

01　使用"听盒透"笔刷分图层铺大色。如下左图所示,分别铺出草莓、装饰植物、蓝莓、盘子、布丁的颜色。在铺色时可以留出元素之间的空隙。

02　使用"奥德老海滩"笔刷对草莓进行第一次质感细化。如下右图所示,在草莓图层的上方新建图层,并对其建立"剪辑蒙版"。选择红色,用笔刷扫出布丁上方两个草莓的暗部,接着扫出布丁下方草莓的外皮和内芯颜色。

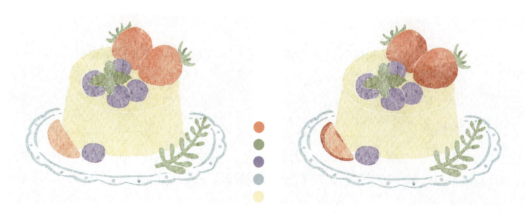

03 使用"奥德老海滩"笔刷对草莓进行第二次质感细化。如下图所示,在草莓图层的上方新建图层,并对其建立"剪辑蒙版"。选择紫红色,用笔刷再次强化布丁上方两颗草莓的暗部,增强草莓的立体感。

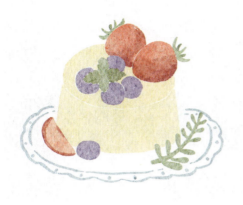

04 使用"奥德老海滩"笔刷对草莓进行第三次质感细化。如下图所示,在草莓图层的上方新建图层,并对其建立"剪辑蒙版"。选择浅橙黄色,使用笔刷绘制布丁上方两颗草莓的亮部,再选择浅粉色,使用笔刷绘制布丁下方草莓的中间浅色部位。

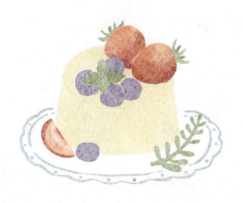

05 使用"奥德老海滩"笔刷对所有叶片进行第一次质感细化。如右图所示,在叶片图层上方新建图层,并对其建立"剪辑蒙版"。选择深绿色,用笔刷在所有叶片部分绘制出深色部分。

06 使用"奥德老海滩"笔刷对所有叶片进行第二次质感细化。如下页上图所示,在叶片图层上方新建图层,并对其建立"剪辑蒙版"。选择浅黄绿色,用笔刷绘制出所有叶片的亮部区域,丰富叶片的色彩变化。

07 使用"奥德老海滩"笔刷对蓝莓进行第一次质感细化。如下左图所示,在蓝莓图层上方新建图层,并对其建立"剪辑蒙版"。选择深一些的紫色,用笔刷绘制出蓝莓暗部。

08 使用"奥德老海滩"笔刷对蓝莓进行第二次质感细化。如下右图所示,在蓝莓图层上方新建图层,并对其建立"剪辑蒙版"。选择更饱和的紫色,强化蓝莓的暗部颜色。

09 使用"奥德老海滩"笔刷对蓝莓进行第三次质感细化。如下图所示,在蓝莓图层上方新建图层,并对其建立"剪辑蒙版"。选择浅蓝紫色,用笔刷绘制出蓝莓亮面,丰富蓝莓的表达效果。

10 使用"奥德老海滩"笔刷对布丁进行第一次质感细化。如下左图所示，在布丁图层上方新建图层，并对其建立"剪辑蒙版"。选择米白色，用笔刷在布丁侧边中部位置绘制出浅色部分。

11 使用"奥德老海滩"笔刷对布丁进行第二次质感细化。如下右图所示，在布丁图层上方新建图层，并对其建立"剪辑蒙版"。选择浅橙黄色，用笔刷绘制出布丁顶面的焦糖颜色。

12 使用"奥德老海滩"笔刷对布丁进行第三次质感细化。如右图所示，在布丁图层上方新建图层，并对其建立"剪辑蒙版"。选择红棕色，用笔刷在布丁顶面、侧边和底部进一步丰富焦糖的表达效果。

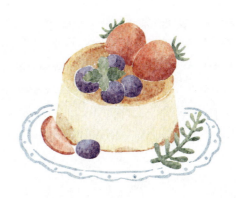

13 使用"奥德老海滩"笔刷对盘子进行质感细化。如下图所示，在盘子图层上方新建图层，并对其建立"剪辑蒙版"。选择灰蓝紫色，用笔刷在盘子上绘制出颜色变化即可。

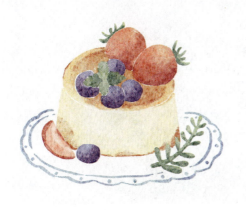

14 使用"听盒透"笔刷刻画细节。如下页上左图所示，在所有上色图层的上方新建图层，并设置为"正片叠底"图层模式。选择红色，用笔刷点出草莓籽所在的小坑。继续在草莓籽的小坑图层上方新建图层，

选择浅黄色，用笔刷画出草莓籽。选择深紫色，用笔刷画出蓝莓上的花蒂。

> 提示：绘制草莓籽下方的阴影时，使用"正片叠底"图层模式会让阴影效果更清透。

15　使用"粉笔"笔刷刻画细节，增强画面的质感。可以在所有铺色图层的上方新建图层，并选择"正片叠底"图层模式。分别吸取相应部位的颜色后绘制线条，以丰富画面表达。比如在草莓、蓝莓和布丁上增加线条细节，画面会更加耐看，最终的画面效果如下右图所示。

这样一个可爱又甜美的双莓焦糖布丁就已经绘制完成了。在绘制类似的甜品时，我们都可以采用这种分元素、多层次的方法进行绘制，这不仅能让作品更加细致入微，还能让绘制过程变得非常疗愈和享受。中餐有其独特的美好，而西餐也同样能带给我们不一样的快乐。在绘制的过程中，你会对食物有更深入的了解，也会发现越来越多的美食可以呈现在你的面前。所以，不妨尝试找一些你喜欢的西餐来绘制，让这份美好的体验延续下去吧！

4.3 浓郁风泰餐

泰国地处亚热带季风气候区，气候条件十分宜人。而这里的美食更是独具特色，深深体现着当地的风土人情。无论是那甜糯可口的芒果糯米饭，还是造型诱人、色香味俱佳的菠萝饭，抑或是经典的泰式冬阴功海鲜汤，每一道菜都让人难以忘怀。接下来，就让我们一起动手绘制这些常见的泰式美食，感受那份独特的异国风情吧！

4.3.1 芒果糯米饭

芒果糯米饭，这道美食以芒果和糯米为主要原料，再搭配上香甜的椰浆，味道甜丝丝、糯唧唧，简直让人欲罢不能。接下来，就让我们一起动手绘制这道美味的芒果糯米饭吧！本例使用的笔刷和颜色如下图所示。

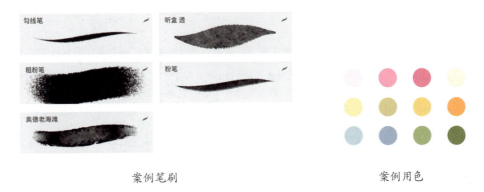

案例笔刷　　　　　　　　　　案例用色

1. 绘制线稿

如下图所示，使用"勾线笔"笔刷，我们可以先绘制出芒果切片、米饭、杨兰花和薄荷叶等元素的外轮廓，为整个画面打下良好的基础。接着，进一步细化，描绘出芒果的切面结构，让它的质感更加逼真。同时，也不要忘记绘制叶片的叶脉和花瓣的线条，这些细节会让整个画面更加生动。最后，丰富餐盘和椰浆小碗的表达效果，让它们看起来更加立体和真实。这样，一幅美味的芒果糯米饭线稿就完成了。

2. 绘制色稿

01　使用"听盒透"笔刷分图层铺大色。如下页上左图所示，分别铺出芒果切片、米饭、薄荷叶、杨兰花、椰浆小碗和盘子的颜色。在铺色时可以留出元素之间的空隙，为了方便，可以铺出大色块后，将超出线稿的部分用"粗粉笔"笔刷作为"擦除"工具来优化。

提示：在为盘子铺色时，绘制得不用过于规整，自由一些会更有放松的感觉。

02 使用"奥德老海滩"笔刷对芒果切片进行质感细化。如下右图所示，在芒果切片图层上方新建图层，并对其建立"剪辑蒙版"。选择橙色，用笔刷绘制出芒果切面较深的颜色，塑造芒果切片的立体感。

03 使用"奥德老海滩"笔刷对薄荷叶进行质感细化。如下左图所示，在薄荷叶图层上方新建图层，并对其建立"剪辑蒙版"。选择饱和一些的黄绿色，用笔刷对薄荷叶绘制出颜色变化，以丰富叶片质感。

04 使用"奥德老海滩"和"听盒 透"笔刷对米饭进行细化。如下右图所示，在米饭图层上方新建图层，并对其建立"剪辑蒙版"。选择棕黄色，用"奥德老海滩"笔刷对米饭绘制出颜色变化。

05 使用"听盒 透"笔刷对米饭进行细化。如下左图所示，在米饭质感图层上方继续新建图层，选择使用"听盒 透"笔刷，再选择白色，点出米饭颗粒。可以先点一层，然后在已有的米粒基础上再点一层，叠加部分的颜色会更加白亮，可以很好地凸显米饭的层次。

06 使用"奥德老海滩"笔刷对杨兰花进行第一次质感细化。如下右图所示，在杨兰花图层上方新建图层，并对其建立"剪辑蒙版"。选择紫红色，用笔刷在花瓣上半部分绘制出颜色变化。

第 4 章 食物最暖胃——质感美食

07 使用"奥德老海滩"笔刷对杨兰花进行第二次质感细化。如右图所示,在杨兰花图层上方新建图层,并对其建立"剪辑蒙版"。选择浅粉色,用笔刷在花蕊到花瓣的中段绘制出颜色变化。

提示: 可以特别留出花蕊的位置,这样颜色的变化会更丰富。

08 使用"奥德老海滩"笔刷对椰浆进行质感细化。如下图所示,在椰浆图层上方新建图层,并对其建立"剪辑蒙版"。选择浅黄色,用笔刷在椰浆上绘制出颜色变化即可。

09 使用"奥德老海滩"笔刷对盘子和小碗进行质感细化。如下左图所示,在盘子和小碗图层上方新建图层,并对其建立"剪辑蒙版"。选择蓝灰色,用笔刷在盘子和小碗上绘制出颜色变化即可。

10 使用"粉笔"笔刷刻画细节,增强画面的质感。可以在所有铺色图层的上方新建图层,并选择"正片叠底"图层模式。分别吸取相应部位的颜色后,绘制线条来丰富画面的表达效果。比如在芒果侧边、薄荷叶、杨兰花、椰浆还有盘子上增加线条细节,画面会更加耐看,最终的画面效果如下右图所示。

这样一盘香甜可口的芒果糯米饭就已经绘制完成了。别看米饭部分看似复杂,其实只要 2~3 个层次,绘制起来也非常简单。快点动动手,尝试着自己也绘制一幅吧!

4.3.2 菠萝炒饭

　　酸酸甜甜的菠萝与咸口的炒饭相结合，会产生怎样的美味火花呢？想要揭晓这个答案，那就赶紧点一份菠萝炒饭来尝尝吧！接下来，笔者将带领大家一起动手绘制这份神奇的美食，让食物的创意在水彩画中得以延续，共同感受这份独特的味觉与视觉盛宴。本例使用的笔刷和颜色如下图所示。

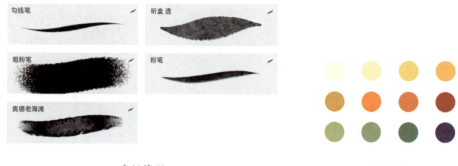

案例笔刷　　　　　　　　　　　　案例用色

1. 绘制线稿

　　使用"勾线笔"笔刷来绘制菠萝炒饭的线稿是一个不错的选择。如下图所示，可以先勾勒出挖空的菠萝的外轮廓，为整个画面打下一个基础。接着，在菠萝内标记豌豆和胡萝卜粒的位置，它们作为炒饭中的配料，能够为画面增添色彩和细节。最后，大概确定米饭的位置即可，不必过于精细，因为在后续的上色过程中还可以进一步调整和完善。

2. 绘制色稿

01 使用"听盒 透"笔刷分图层铺大色。如右图所示，分别铺出菠萝、菠萝叶、豌豆、米饭和胡萝卜粒的颜色。在铺色时可以特别留出元素之间的空隙，为了方便，可以铺出大色块后，将超出线稿的部分用"粗粉笔"笔刷作为"擦除"工具来优化。

第4章 食物最暖胃——质感美食

02 使用"奥德老海滩"笔刷对菠萝叶和豌豆进行第一次质感细化。如右图所示，在菠萝叶和豌豆图层上方新建图层，并对其建立"剪辑蒙版"。选择绿色，用笔刷在菠萝叶的叶片下半部分和豌豆的右下角绘制出深色部位。

03 使用"奥德老海滩"笔刷对菠萝叶和豌豆进行第二次质感细化。如下图所示，在菠萝叶和豌豆图层上方新建图层，并对其建立"剪辑蒙版"。选择黄绿色，用笔刷在菠萝叶的叶片上半部分和豌豆的左上角绘制出浅色部位。

04 使用"奥德老海滩"笔刷对菠萝进行第一次质感细化。如下左图所示，在菠萝图层上方新建图层，并对其建立"剪辑蒙版"。选择橙黄色，用笔刷在菠萝切面部分绘制出颜色变化。

05 使用"奥德老海滩"笔刷对菠萝进行第二次质感细化。如下右图所示，在菠萝图层上方新建图层，并对其建立"剪辑蒙版"。选择橙红色，用笔刷在菠萝侧边切面的外边缘绘制出颜色变化。

06 使用"奥德老海滩"笔刷对胡萝卜粒进行质感细化。如下页上图所示，在胡萝卜粒图层上方新建图层，并对其建立"剪辑蒙版"。选择红色，用笔刷在胡萝卜粒上绘制出深色，体现胡萝卜粒的立体感。

07 使用"奥德老海滩"和"听盒 透"笔刷对炒饭进行第一次质感细化。如下左图所示,在米饭图层上方新建图层,并对其建立"剪辑蒙版"。选择棕黄色,用"奥德老海滩"笔刷在炒饭图层上绘制出颜色变化。

提示:在为炒饭部分做颜色过渡时,边缘可以留出一些白色,方便和炒饭外围的菠萝进行颜色区分。

08 使用"听盒 透"笔刷对炒饭进行第二次质感细化。如下右图所示,在炒饭图层上方新建图层,选择浅黄色,使用"听盒 透"笔刷点出炒饭颗粒,饭粒和饭粒之间可以重合,也可以稍微留出空隙,露出下面的深色,这样炒饭会更有层次感。

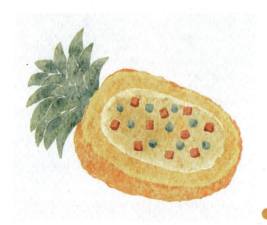 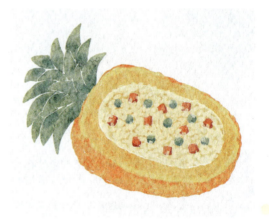

09 使用"听盒 透"笔刷对炒饭进行第三次质感细化。如下图所示,如果想要米饭显得更加蓬松,还可以在米饭颗粒图层上方新建图层,选择接近白色的浅黄色,使用"听盒 透"笔刷继续点出炒饭粒。

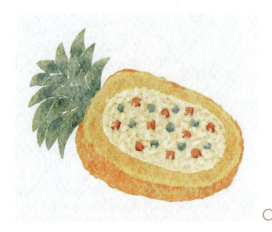

10 使用"粉笔"笔刷刻画细节,增强画面的质感。可以在所有铺色图层的上方新建图层,并选择"正片叠底"的图层模式。分别吸取相应部位的颜色后绘制线条,以丰富画面表达。比如在菠萝叶和菠萝上增加线条细节,画面会更加耐看,最终的画面效果如下图所示。

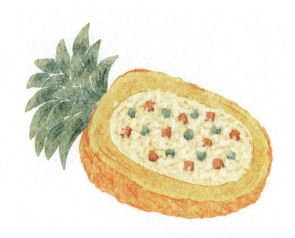

这样一份营养丰富、酸甜咸香并存的菠萝炒饭就已经绘制完成了。由于画面中的元素都是大块的结构,绘制简单易得。不妨动动手,尝试着自己也绘制一幅吧!

4.3.3 冬阴功汤

酸辣开胃的冬阴功汤,作为泰国菜的代表之一,几乎在所有泰式餐厅的菜单上都能找到它的身影。这道名菜通常会放入虾、香菇、柠檬、花蛤等丰富的原料,而不同的餐厅也会根据自己的特色添加其他配料。接下来,就让我们一起动手绘制一锅食材满满的冬阴功汤吧!在绘制的过程中,你可以根据自己的喜好和创意,自行添加更多的配料,让这幅画作更加生动有趣。本例使用的笔刷和颜色如下图所示。

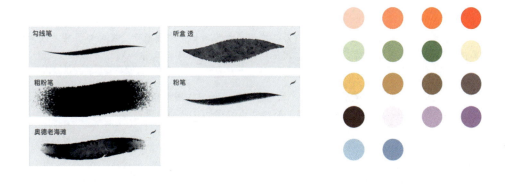

案例笔刷　　　　　　　　　　　案例用色

1. 绘制线稿

使用"勾线笔"笔刷来绘制冬阴功汤的线稿是一个不错的选择。如下页上图所示可以先勾勒出大虾、柠檬、香菇、洋葱圈、花蛤以及锅的外轮廓,为整个画面打下一个坚实的基础。接着,逐渐丰富相应的细节,比如为柠檬添加侧边厚度,给香菇画上精美的花纹,描绘洋葱的线圈,以及为花蛤贝壳添上装饰性的花纹等。尽管这一锅冬阴功汤食材满满当当,但大部

分元素的基本形态都是圆形的，因此在绘制时并不会感到太过复杂。不妨动手尝试一下，相信你一定能绘制出一锅诱人的冬阴功汤！

2. 绘制色稿

01 使用"听盒 透"笔刷分图层铺大色。如下左图所示，分别铺出大虾、柠檬、香菇、花蛤、洋葱、锅和汤底的颜色。在铺色时可以留出元素之间的空隙，为了方便，可以铺出大色块后，将超出线稿的部分用"粗粉笔"笔刷作为"擦除"工具来优化。

> 提示：像这种多元素的画面，锅内元素在铺色时可以按照从左至右的顺序进行铺色，最后再铺汤底和锅的颜色，这样会更有效率。

02 使用"奥德老海滩"笔刷对大虾部分进行第一次质感细化。如下右图所示，在大虾图层上方新建图层，并对其建立"剪辑蒙版"。选择橙色，用笔刷绘制出大虾头部以及背部到腹部的颜色变化。

03 使用"奥德老海滩"笔刷对大虾部分进行第二次质感细化。如下左图所示，在大虾图层上方新建图层，并对其建立"剪辑蒙版"。选择橙红色，用笔刷绘制出大虾头部以及背部到腹部的颜色变化，表达大虾丰富的颜色层次。

04 使用"奥德老海滩"笔刷对柠檬进行第一次质感细化。如下右图所示，在柠檬图层上方新建图层，并对其建立"剪辑蒙版"。选择浅绿色，用笔刷绘制出柠檬切片内部的浅色。

第4章 食物最暖胃——质感美食

05 使用"奥德老海滩"笔刷对柠檬进行第二次质感细化。如右图所示,在柠檬图层上方新建图层,并对其建立"剪辑蒙版"。选择草绿色,用笔刷绘制出柠檬侧边的颜色变化,丰富柠檬的色彩。

06 使用"奥德老海滩"笔刷对香菇进行质感细化。如下图所示,在香菇图层上方新建图层,并对其建立"剪辑蒙版"。选择深红棕色,用笔刷在香菇侧边绘制出颜色变化。

07 使用"奥德老海滩"笔刷对洋葱圈进行第一次质感细化。如下图所示,在洋葱圈图层上方新建图层,并对其建立"剪辑蒙版"。选择紫色,用笔刷在洋葱圈上绘制出颜色变化。

08 使用"奥德老海滩"笔刷对洋葱圈进行第二次质感细化。如右图所示,在洋葱圈图层上方新建图层,并对其建立"剪辑蒙版"。选择浅粉紫色,用笔刷绘制出洋葱圈的浅色部分。

09 使用"奥德老海滩"笔刷对花蛤进行第一次质感细化。如下图所示，在花蛤图层上方新建图层，并对其建立"剪辑蒙版"。选择棕色，用笔刷在花蛤壳上绘制出颜色变化。

10 使用"奥德老海滩"笔刷对花蛤进行第二次质感细化。如下左图所示，在花蛤图层上方新建图层，并对其建立"剪辑蒙版"。选择棕黄色，用笔刷绘制出花蛤肉。

11 使用"奥德老海滩"笔刷对汤底进行质感细化。如下右图所示，在汤底图层上方新建图层，并对其建立"剪辑蒙版"。选择橙色，用笔刷在汤底上绘制出颜色变化，丰富汤底的颜色。

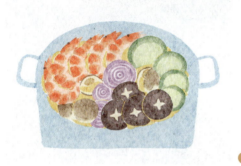
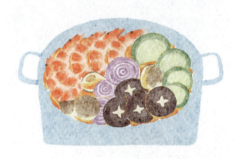

12 使用"奥德老海滩"笔刷对锅进行第一次质感细化。如下左图所示，在锅图层上方新建图层，并对其建立"剪辑蒙版"。选择灰蓝色，用笔刷在锅的侧边绘制出颜色变化和锅的边缘。

13 使用"奥德老海滩"笔刷对锅进行第二次质感细化。如下右图所示，在锅图层上方新建图层，并对其建立"剪辑蒙版"。选择米黄色，用笔刷绘制出锅的内壁颜色。

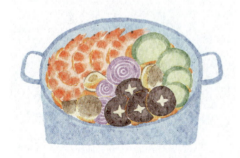
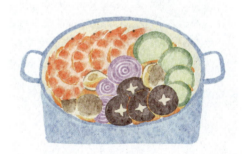

14 使用"粉笔"笔刷刻画细节,增强画面的质感。可以在所有铺色图层的上方新建图层,并选择"正片叠底"图层模式。分别吸取相应部位的颜色后绘制线条,以丰富画面表达。比如在大虾、柠檬、香菇、洋葱、花蛤和锅上增加线条细节,画面会更加耐看。最终的画面效果如下图所示。

这样一锅量大料足、酸辣可口的冬阴功汤就已经绘制完成了。由于锅中元素众多,绘制时确实需要多一些耐心和细心。不过,经过本章的学习和实践,相信你已经掌握了绘制的技巧,能够很好地完成这样的作品。至此,我们的泰餐绘制系列就全部完成啦!泰国的食物大多色彩鲜艳、口感浓郁,与我们日常的传统饮食有着很大的不同。不妨选择一家你喜欢的泰式餐厅,身临其境地感受那份异域风情,并尝试绘制记录下你喜欢的泰式美食吧!这将是一次非常有趣且充满创意的体验。

此刻最炫目 —— 人物绘制

掌握简单可爱的头像插画或完整的全身插画绘制方法,不仅能为我们的日常生活增添更多记录的方式,还能在人物插画中构建出一个属于自己的奇幻世界,这无疑是一次非常有趣且富有创意的体验!本章将带领大家从基础的头像和人体知识学起,逐步深入到不同角度、不同动作的水彩人物头像和全身像的绘制技巧,帮助大家以进阶的方式掌握水彩人物的绘制方法。

在本章的案例中,我们主要使用的铺色和细节刻画笔刷是"听盒实",而质感笔刷则选择了"湿海绵"。所有使用的颜色都会附在案例步骤图旁,方便大家参考和学习。现在,就跟随笔者的步伐,一起踏上这段绘制人物的创意之旅吧!

5.1 人物绘制基础知识

若想轻松绘制出多角度的头像插画或全身插画，对人体基础知识的了解是必不可少的。在本节中，我们将借助基础的圆形和结构线来进行头像及全身像的绘制展示。这种绘制方式不仅更加轻松易懂，而且对新手来说非常友好，能够帮助大家更好地掌握插画的绘制技巧。

5.1.1 多角度头像绘制秘诀

利用一个基础的圆形，并结合不同角度的面部辅助线，我们可以快速实现五官的定位以及头部结构的绘制。接下来，将按照顺序，为读者详细展示不同角度头像的绘制过程。

1. 绘制基础图形

首先绘制 9 个基础圆形，如下左图所示，可以在绘制一个圆形之后，复制出另外 8 个基础圆形，并进行等距排布。

2. 绘制面部辅助线

如下右图所示，如果把人物的头部当作一个圆球来看待，那么从横向的角度来看，可以将其划分为正脸、3/4 侧脸和全侧脸这 3 个常用的角度；而从纵向的角度来看，则有平视、仰视和俯视这 3 个常用的角度。为了更全面地掌握头部的绘制，我们可以将横向和纵向的常用角度进行组合，从而绘制出 9 个不同方向的面部辅助线。

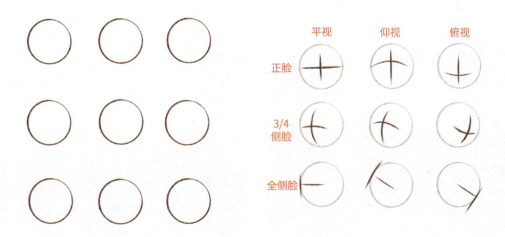

在绘制这些辅助线时，横向的辅助线应穿过眼睛和耳朵，以确保头部的宽度和角度的准确性；而纵向的辅助线则应穿过鼻子和嘴巴，以帮助确定头部的深度和倾斜角度。一旦这些辅助线绘制完成，再在此基础上绘制五官就会变得更加轻松和准确。

> **提示：** 横向辅助线的位置高低与绘制的人物头身比有着密切的关系。当我们绘制比较可爱的 2~3 头身人物时，横向辅助线通常位于面部高度的约 1/3 的位置；而对于相对成熟的 7~8 头身人物，横向辅助线则会在面部高度的约 1/2 的位置；如果绘制的是 4~6 头身的人物，横向辅助线的位置则可以在面部高度的 1/3~1/2 的某个适当位置。这样的辅助线设置有助于我们更准确地把握不同头身比人物的面部特征和比例。

3. 绘制不同角度头像

如右图所示，根据参考线所在的位置，我们可以轻松地绘制出眼睛、鼻子和嘴巴。同时，耳朵的位置也位于横向参考线的延长线上。接着，我们再参考圆形辅助线来绘制出人物的头部外轮廓。这样，一个简单又可爱的头像就绘制完成了。

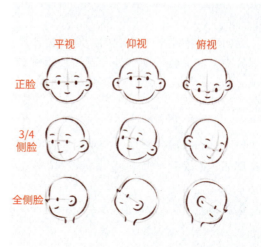

> 提示：鼻子的位置在绘制时通常放在两眼中间或者稍微往下一些的位置。如果将其放在两眼之间，会使人物看起来更加幼态可爱。

如果想要绘制更多角度的人物头像，首先需要仔细观察现实中人物的照片，以便更好地捕捉其面部特征和比例。接着，可以根据观察到的面部特征找到相应的面部参考线进行绘制。由于现实中的人物五官通常更加分散，因此，在绘制可爱感觉的头像时，可以在参考照片的基础上进行五官位置的适当调整，以达到更加可爱的效果。

5.1.2 多角度全身像绘制秘诀

在绘制全身人物时，首先需要确定人物的头身比。可以选择绘制比较可爱的2~3头身，这种比例给人一种可爱和稚嫩的感觉；也可以选择可爱和少年感兼具的4~6头身，这种比例更加贴近真实的儿童或少年身材；当然，还可以选择普通的7~8头身，这种比例更加符合成年人的身材特征；或者，更具时尚感的9头身也是不错的选择，它给人一种修长、优雅的感觉。

不同的头身比会给人带来不同的视觉感受。接下来，我们将选择日常的7头身作为示例，分别展示正面、3/4侧面和全侧面的人体绘制方法。

1. 绘制基础图形

首先，绘制一个基础的圆形。接着，复制出另外6个相同的圆形，并将它们进行纵向排布。之后，将这7个圆形进行合并，形成一个整体。最后，复制两组这样的圆形组合，以备后续使用。

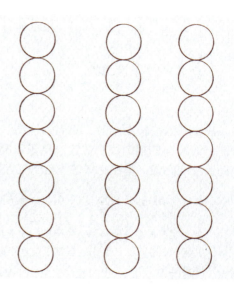

2. 绘制身体辅助线

除了面部的辅助线，如下左图所示，我们还可以在人物的胸腔和腰腹位置绘制辅助线，以帮助确定身体的朝向。具体来说，胸腔的纵向辅助线应穿过肋骨的中心，而腰腹的纵向辅助线则应穿过肚脐并延伸到裆部的中心。通过这些辅助线，我们可以大致确定出身体的关键位置，从而为画手提供更准确的绘制参考。

3. 绘制不同角度的全身图

根据参考线所在的位置，如下右图所示，我们可以轻松地绘制出五官和身体的方向。利用这种方法，能够较快速地绘制出常用的正面、3/4 侧面以及全侧面的人体。这种方法不仅简单高效，还能帮助我们更准确地把握人体的比例和动态。

> 提示：在 7 头身的人物比例中，头和上半身通常占据约 3.5 个头身，而腰腹、腿部以及脚部则占据另外约 3.5 个头身。此外，大臂的长度大约等于小臂的长度，大腿的长度也大约等于小腿的长度。同时，手腕的位置基本上和裆部处于同一水平线上。这些比例关系在绘制 7 头身人物时非常重要，可以帮助我们更准确地把握人物的整体形态和比例。

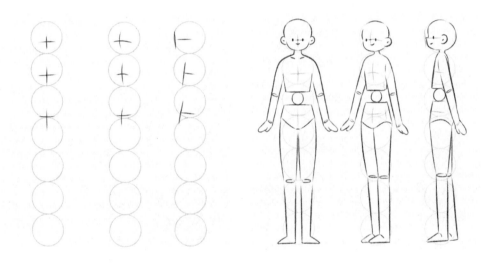

在掌握了头像和人体的基础绘制知识之后，再结合本章后续关于水彩质感的绘制技巧，相信大家将能够创造出更多可爱的人像作品，并记录下美好的时光。无论是定格温馨的瞬间，还是捕捉生动的表情，都将变得轻而易举。期待大家创作出属于自己的精彩人像作品！

5.2 可爱头像

拥有粉粉嫩嫩的脸蛋，搭配上俏皮灵动的发型，再点缀上甜美的花朵元素，一个超级可爱的头像就诞生啦！接下来，就让我们一起跟随笔者的步伐，学习绘制几款常见的不同角度的头像吧。无论是正面、侧面还是斜面，都能轻松掌握，创作出属于自己的可爱头像哦！

5.2.1 双马尾女孩

对于新手来说，巧妙利用 Procreate 中的"垂直对称"功能，可以让绘画效率大幅提升。在本案例中，我们将使用这一功能来绘制一个可爱的双马尾女孩。接下来，就请大家跟随笔者的步骤，一起开始第一个水彩头像的绘制之旅吧！本例使用的笔刷和颜色如下页上图所示。

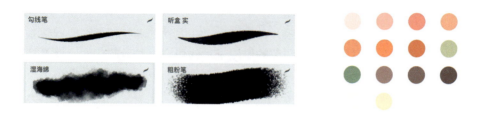

案例笔刷　　　　　　　　　　　案例用色

1. 绘制线稿

要使用"勾线笔"笔刷绘制一个双马尾女孩的线稿,如下图所示,我们可以先从基础圆形和面部辅助线开始,以确定头部的大小和面部的朝向。接着,可以逐步绘制出五官和上半身,为人物头像打下基本框架。在此基础上,可以继续添加发型、服饰等细节,以丰富人物的形象。在绘制过程中,也可以巧妙地加入一些小设计,比如让马尾辫微微翘起,以增加人物的活泼感;或者在衣服下方添加一些花朵元素,为画面增添更多的可爱气息。

> **提示**: 在绘制对称图像时,可以按照以下步骤操作:首先,在"操作"界面的"画布"选项中,找到并开启"绘图指引"功能。接着,在"编辑绘图指引"功能中,点击"对称"按钮,并在下方的"选项"中选择"垂直对称"功能。此外,为了确保垂直对称功能能够正确使用,还需要在绘制的图层中,点开图层选项,并选择"绘图辅助"选项。这样,就可以开始利用垂直对称功能进行绘制了。

2. 绘制色稿

01 使用"听盒 实"笔刷分图层铺大色。如下左图所示,分别铺出头发、面部、衣服、花朵和叶片等的颜色。为了方便,对称的图案在铺色时也可以使用"垂直"对称的"绘图辅助"功能。另外,可以在铺出大色块后,将超出线稿的部分用"粗粉笔"笔刷作为"擦除"工具来优化。

02 使用"听盒 实"笔刷绘制五官。如下右图所示,在面部图层上方新建图层,选择比发色深一些的棕色,用笔刷绘制出眼睛,选择西瓜红绘制鼻子、嘴巴和耳朵中的小点,选择粉色绘制出腮红的小点。

03 使用"湿海绵"笔刷丰富面部质感。如下图所示,在五官图层下方新建图层,并对面部图层建立"剪辑蒙版"。选择粉色,用笔刷绘制出腮红、头发对面部投射的阴影、面部对脖子投射的阴影等,丰富面部质感的表达效果。

> **提示:** 在绘制五官和丰富面部质感时,图层的绘制顺序至关重要。首先,应该先绘制五官,以确保面部的基本结构和特征得以准确呈现。随后,在同一图层或新建图层上表现面部质感,以增加面部的细节和真实感。后续在丰富其他元素表达时,也应遵循这一原则:先在上方图层绘制细节,以确保这些细节能够清晰可见,再在下方图层表现质感,以营造出整体的氛围和效果。这样的图层绘制顺序有助于你更好地组织和控制画面元素,使作品更加层次分明、富有表现力。

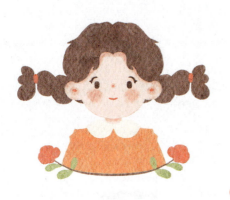

04 使用"听盒 实"笔刷绘制头发细节。如下左图所示,在头发图层上方新建图层,并对其建立"剪辑蒙版"。选择深棕色,用笔刷绘制出发丝和头发的暗部。

05 使用"湿海绵"笔刷丰富头发质感。如下右图所示,对头发图层进行阿尔法锁定,选择比发色稍深一些的红棕色,用笔刷绘制出颜色变化,丰富头发质感的表达效果。

06 使用"听盒 实"笔刷绘制衣领细节。如下页上左图所示,在衣领图层上方新建图层,并对其建立"剪辑蒙版"。选择黄绿色和橙色,用笔刷绘制制出衣领的图案装饰,丰富衣领的表达效果,同时增加童趣。

07 使用"湿海绵"笔刷丰富衣领质感。如下页上右图所示,对上一步刚建立的衣领细节图层进行阿尔法锁定,吸取绿色,用笔刷轻扫出衣领的颜色,丰富衣领的颜色表达效果。

08 使用"听盒 实"笔刷绘制盘扣。如下左图所示,在衣服主体图层上方新建图层,选择米白色和黄绿色绘制衣服的盘扣。

> **提示:** 在绘制衣物时,可以巧妙地从衣领已有的颜色中取色,用作衣服上的盘扣颜色。这样做不仅能在视觉上形成色彩呼应,使画面更加和谐统一,还能有效避免画面色彩过于杂乱,提升整体的美观度。

09 使用"听盒 实"笔刷绘制衣服主体结构线。如下右图所示,在盘扣图层下方新建图层,并对衣服主体图层创建"剪辑蒙版"。选择橙红色,用笔刷绘制出衣服的中缝、衣袖和衣服之间的分割线。

10 使用"湿海绵"笔刷表现衣服质感。如下图所示,在衣服结构线图层下方新建图层,并对衣服图层创建"剪辑蒙版"。选择橙色,用笔刷对衣服轻扫出颜色变化,丰富衣服的质感表达。

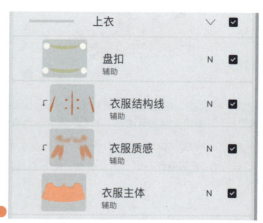

> 提示：在绘制衣服的细节和表现质感时，建议按照由上往下的图层顺序逐层进行。这样的绘制方式不仅有助于更好地组织和控制画面元素，还能方便后续对细节的修改和调整，使作品更加完善。

11 使用"听盒 实"和"湿海绵"笔刷对叶片、花朵和头绳进行分图层质感细化。如右图所示，对叶片、花朵和头绳图层分别进行阿尔法锁定。然后，分别选择绿色和淡黄色，使用"湿海绵"笔刷绘制出颜色变化，再选择花朵的红色，使用"听盒 实"笔刷点出花蕊即可。

这样一个可爱至极的双马尾女孩就已经绘制完成了。总体来说，我们使用了"听盒 实"笔刷来先铺出大色块，然后再分部位进行质感的细化。在绘制明确的色块时，我们依然使用了"听盒 实"笔刷，并搭配了"湿海绵"笔刷来营造出更柔和的颜色过渡效果。在接下来的头像和全身绘制中，将继续沿用这种绘制方式。相信大家在理解了本案例的绘制思路后，后续的绘制过程会更加得心应手。那么，就让我们一起动手，开始绘制吧！

5.2.2 背带裤女孩

小小的脸蛋、大大的疑惑，今天我们就来一起绘制一个带着困惑表情的背带裤女孩头像。在这个案例中，女孩头像将呈现为3/4侧脸的仰视角度，这是头像绘制中非常常用的一个角度。现在，就请大家跟随笔者的步伐，一起动手画起来吧！本例使用的笔刷和颜色如下图所示。

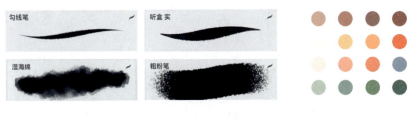

案例笔刷　　　　　　　　　　案例用色

1. 绘制线稿

要使用"勾线笔"笔刷绘制背带裤女孩的线稿，可以先从基础圆形和朝向左上方的面部辅助线开始绘制。接着，可以逐步绘制出五官和上半身，为人物头像打下基本框架。在此基础上，可以继续添加发型、服饰等细节，以丰富人物的形象。

如下图所示，在设计人物服饰时，可以尽量多一些层次，比如采用衣物叠穿的方式，这样会让衣服看起来更加丰富和有层次感。而在绘制发型时，则要尽量将头发画得蓬松一些，这样可以让人物看起来更加萌态可人。此外，可爱的发饰也是增加人物萌感的一个重要元素，可以在发型上巧妙地添加一些发饰来点缀。

> 提示：在绘制3/4侧身的人物时，需要注意胳膊和身体之间的结构关系。由于右胳膊会遮挡住部分身体，而身体又会遮挡住左胳膊，因此在视觉上，右胳膊会比左胳膊显得更粗一些。这一细节对于准确表现人物的立体感和空间关系非常重要。

2. 绘制色稿

01 使用"听盒 实"笔刷分图层铺大色。如下左图所示，分别铺出头发、面部、衣服和花朵等的颜色。为了方便，可以铺出大色块后，将超出线稿的部分用"粗粉笔"笔刷作为"擦除"工具来优化。

02 使用"听盒 实"笔刷绘制五官。如下右图所示，在面部图层上方新建图层，使用笔刷，选择棕色绘制眼睛，选择橙红色绘制鼻子嘴巴和耳朵中的小点。

> **提示：** 在绘制完鼻子后，可以使用"涂抹"工具，并选择"湿海绵"笔刷对鼻子进行涂抹。这样做可以使鼻子的颜色产生更自然的过渡效果，让整体看起来更加和谐和生动。

03 使用"湿海绵"笔刷丰富皮肤质感。如下左图所示，对皮肤图层进行阿尔法锁定，选择比肤色稍深一些的浅橙红色，用笔刷扫出面部腮红、头发对面部投射的阴影、面部对脖子投射的阴影、衣服对胳膊投射的阴影等，丰富面部和手臂等质感表达效果。

04 使用"听盒 实"笔刷绘制头发细节。如下右图所示，在头发图层上方新建图层，并对其建立"剪辑蒙版"。选择深一些的棕色，用笔刷绘制出发丝和头发的暗部。

05 使用"湿海绵"笔刷丰富头发质感。如下左图所示,对头发图层进行阿尔法锁定,选择棕色,用笔刷绘制出头发的颜色变化,以丰富头发质感的表达效果。

06 使用"听盒 实"笔刷添加短袖细节。如下右图所示,在短袖图层上方新建图层,并对其建立"剪辑蒙版"。选择灰蓝色和奶白色,使用笔刷绘制出衣领的图案装饰,丰富衣领和袖口的表达效果。

07 使用"湿海绵"笔刷表现短袖的质感。如下左图所示,对短袖图层进行阿尔法锁定,选择绿色用笔刷轻扫出短袖的颜色变化,丰富短袖的质感表达效果。

08 使用"听盒 实"笔刷绘制背带裤细节。如下右图所示,在背带裤图层上方新建图层,选择米白色用笔刷绘制背带裤的缝线,并在颜色上与短袖呼应。

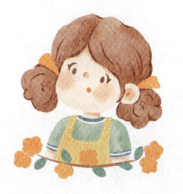

09 使用"湿海绵"笔刷丰富背带裤的质感。如右图所示,对背带裤进行阿尔法锁定,选择橙黄色用笔刷轻扫出颜色变化,丰富背带裤的质感表达效果。

10 使用"听盒 实"笔刷为花朵和头饰添加细节。如下图所示,在花朵和头绳图层上方新建图层,并对其建立"剪辑蒙版"。选择橙红色用笔刷绘制花蕊和花瓣的厚度,以及头饰的褶皱效果。

11 使用"湿海绵"笔刷丰富花朵和头饰的质感。如下左图所示,在花朵和头绳细节图层下方新建图层,并对花朵和头绳图层建立"剪辑蒙版"。选择浅黄色,用笔刷为花朵和头饰绘制出颜色变化,丰富质感表达效果。

12 使用"听盒 实"和"湿海绵"笔刷细化叶片质感。对叶片图层进行阿尔法锁定,选择黄绿色,使用"湿海绵"笔刷绘制出颜色过渡效果,再选择深绿色,使用"听盒 实"笔刷画出叶脉即可,最终的画面效果如下右图所示。

软软糯糯、带着一点儿疑问表情的背带裤女孩已经绘制完成了。相信大家在这个过程中已经掌握了3/4侧身人像的绘制技巧。现在,就请大家尝试运用这些技巧,绘制出更多可爱的头像吧!期待你们的作品哦!

5.2.3 蝴蝶女孩

蝴蝶在空中翩翩起舞,与可爱的女孩进行了一场仿佛对话般的对视。本小节,我们将一起探索全侧脸人物的绘制技巧,解锁更多头像绘制的新角度。现在,就请跟随笔者的步伐,一起动手画起来吧!本例使用的笔刷和颜色如下页上图所示。

第 5 章　此刻最炫目——人物绘制

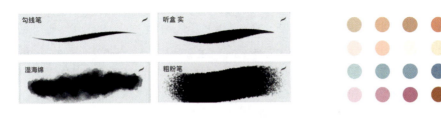

　　　　　案例笔刷　　　　　　　　　　　　案例用色

1. 绘制线稿

要使用"勾线笔"笔刷绘制蝴蝶女孩的线稿，如下图所示，可以先从基础圆形和朝向左上方的面部辅助线开始绘制。接着，逐步绘制出头部五官和上半身，为人物头像打下基本框架。在此基础上，可以继续添加发型、服饰以及蝴蝶等元素，以丰富人物的形象和增加画面的生动感。

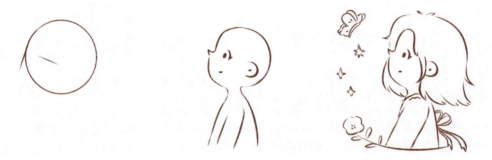

> 提示：在绘制头像时，可以巧妙地设定一些简单的小元素来与主题进行呼应。比如，将动物与人物组合，或者将植物与人物组合，这样的组合方式不仅能为头像增添更多的趣味性，还能让画面更加丰富和生动。

2. 绘制色稿

01 使用"听盒 实"笔刷分图层铺大色。如下左图所示，分别铺出头发、脸、衣服、花朵、星星和蝴蝶等的颜色。为了方便，可以铺出大色块后，将超出线稿的部分用"粗粉笔"笔刷作为"擦除"工具来优化。

02 使用"听盒 实"笔刷绘制五官。如下右图所示，在面部图层上方新建图层，选择棕红色，使用笔刷绘制眼睛，选择橙红色绘制鼻子嘴巴和耳朵中的小点。

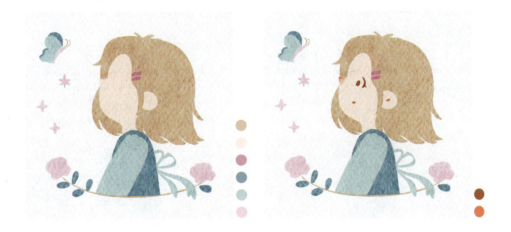

提示：在绘制完鼻子后，可以使用"涂抹"工具，并选择"湿海绵"笔刷作为涂抹笔刷来对鼻子进行涂抹。这样做可以使鼻子的颜色过渡更加自然，让整体看起来更加和谐。

03 使用"湿海绵"笔刷丰富面部质感。如下图所示，在五官图层下方新建图层，并对面部图层建立"剪辑蒙版"。选择比肤色稍深一些的浅橙色，用笔刷绘制出腮红、头发对面部投射的阴影、面部对脖子投射的阴影等，丰富面部和脖子等质感表达效果。

04 使用"听盒 实"笔刷绘制头发细节。如下右图所示，在头发图层上方新建图层，并对其建立"剪辑蒙版"。选择棕色，用笔刷绘制出发丝部分。

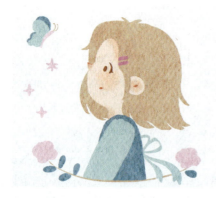
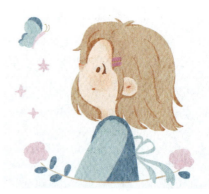

05 使用"湿海绵"笔刷丰富头发质感。如下左图所示，对头发图层进行阿尔法锁定，选择比发色稍深一些的棕色，用笔刷绘制出头发的颜色变化，丰富头发质感的表达效果。

06 使用"听盒 实"笔刷绘制衣服细节。如下右图所示，在衣服图层上方新建图层，选择奶白色，用笔刷绘制出衣服上的装饰线条，丰富衣服的细节。

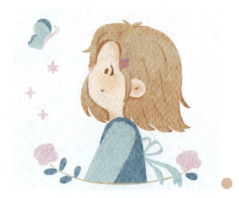
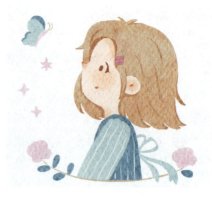

07 使用"湿海绵"笔刷表现衣服质感。如右图所示，分别对袖子图层、蝴蝶结图层和衣服主体图层进行阿尔法锁定，选择蓝绿色和深一些的灰蓝色，用笔刷绘制出颜色变化。

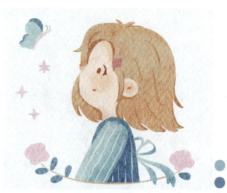

08 使用"听盒 实"笔刷添加叶片、花朵和发夹的细节。如下图所示,在叶片、花朵和发夹图层上方新建图层,分别选择浅黄色、紫红色和灰蓝色,用笔刷绘制出花蕊、花瓣的分割线和厚度、发夹的厚度以及叶脉部分。

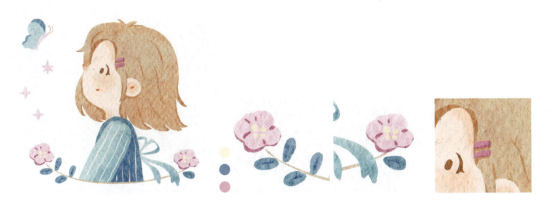

09 使用"湿海绵"笔刷丰富叶片和花朵质感。如下图所示,分别对花朵图层和叶片图层进行阿尔法锁定,选择浅一些的紫红色和绿色,使用笔刷分别绘制出颜色变化。

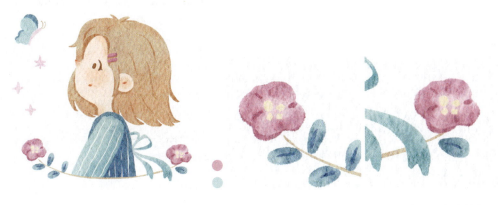

10 使用"湿海绵"笔刷丰富蝴蝶翅膀的质感。如下左图所示,对蝴蝶的翅膀分别进行阿尔法锁定,选择淡黄色使用笔刷绘制出颜色变化,为蝴蝶增加温暖的感觉。

11 使用"听盒 实"笔刷绘制蝴蝶翅膀上的斑点。如下右图所示,再选择浅灰蓝色用笔刷点出蝴蝶翅膀上的装饰点,丰富翅膀的表达效果。

12 使用"湿海绵"笔刷细化星星质感。如下图所示,对星星图层进行阿尔法锁定,分别选择紫红色、浅黄色和绿色,使笔刷绘制出颜色过渡,与女孩及蝴蝶使用的颜色进行呼应。

充满梦幻色彩的蝴蝶女孩已经绘制完成了,让我们一起来欣赏这最终的画面吧。虽然画面中绘制的元素比较多,但在用色上其实非常克制和讲究,通过在不同元素中使用相同颜色来保持整体的和谐统一。对于新手来说,这样的色彩使用方式不仅能让画面更加美观,还能有效减少绘制的压力和挑战。

5.3 甜美全身像

既然我们已经掌握了如何绘制可爱的人物头像,那么接下来就可以更进一步的挑战——向人物的全身像绘制进发啦!在全身的表达中,人物可以做出各种不同的动作,这为我们的创作提供了更多的可能性和创意空间。现在,就请大家跟随笔者的步伐,一起动手绘制一个甜美的女孩吧!

5.3.1 牛仔裤女孩

选择一字肩上衣搭配阔腿牛仔裤,再添上双手叉腰的帅气动作,一个既甜美又酷炫的女孩子形象就跃然纸上了!在本案例中,我们将绘制一个7头身的女孩,并巧妙利用Procreate中的"绘图辅助"功能,特别是"垂直对称"功能,来让绘画过程更加高效,帮助新手快速适应全身人物的绘制。现在,就请大家跟随笔者的步伐,一起开始这个水彩全身绘制的旅程吧!本例使用的笔刷和颜色如下图所示。

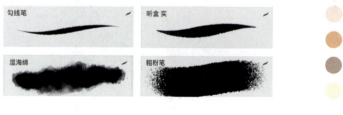

案例笔刷　　　　　　　　　　　　案例用色

1. 绘制线稿

使用"勾线笔"笔刷开始绘制牛仔裤女孩的线稿。如下图所示，首先，绘制出7个基础圆形作为头身的参考，接着画出面部及身体的辅助线，以此为基础逐渐构建出人物的基础人偶形态。随后，可以逐渐添加发型、服饰等细节，使人物形象更加丰富和生动。

在绘制过程中，虽然主要利用了"绘图辅助"中的"垂直对称"功能来绘制线稿，但也可以在适当的时候关闭这一功能，在局部进行一些不对称的绘制。这样的设计可以让画面更加俏皮活泼，例如在本例中，人物的嘴巴和帽子就特意做了不对称的设计，为整个画面增添了一丝趣味和活力。

> 提示：在绘制人体的基础人偶时，只需勾勒出大致的结构即可。这一步骤主要是为了便于在基础人体上进一步添加衣物和进行配色等操作。相比直接绘制已经穿好衣服的人物，这种方法会更加简单易行。

2. 绘制色稿

01 使用"听盒实"笔刷分图层铺大色。如下左图所示，分别铺出帽子、头发、面部、上衣、牛仔裤、鞋子的颜色。为了方便，对称的图案在铺色时也可以使用"垂直对称"功能，比如除了帽子的其他元素都使用了该功能。另外，可以在铺出大色块后，将超出线稿的部分用"粗粉笔"笔刷作为"擦除"工具来优化。

> 提示：在原本对称的画面中巧妙加入一些不对称的元素，可以为画面增添更多的灵动性和趣味性。例如，可以将女孩的帽子画得稍微歪斜一些，或者让头部微微倾斜，这样的小细节调整就能让画面显得更加生动有趣。

02 使用"听盒实"笔刷绘制五官。如下右图所示，在面部图层上方新建图层，选择棕色，使用笔刷绘制眼睛，选择浅橙红色绘制鼻子、嘴巴和耳朵中的小点。

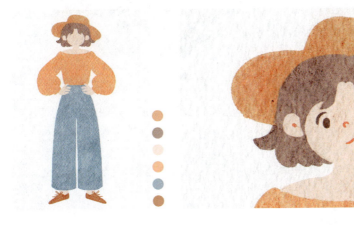

03 使用"湿海绵"笔刷对面部、手和脚腕等增加质感。如下图所示，对皮肤图层进行阿尔法锁定，选择比肤色稍深一些的粉色，用笔刷绘制出腮红、头发对面部投射的阴影、面部对脖子投射的阴影、手部和脚腕的颜色等，丰富皮肤质感的表达效果。

04 使用"听盒 实"笔刷绘制帽子的细节。如下左图所示，在帽子图层上方新建图层，并对其建立"剪辑蒙版"。使用笔刷，选择比帽子颜色浅一些的棕色绘制帽子的顶部，选择蓝色绘制帽子的装饰带，选择深一些的棕色绘制帽子边缘的厚度，以及头部和帽子的交界处。

05 使用"湿海绵"笔刷丰富帽子的质感。如下右图所示，对帽子图层进行阿尔法锁定，选择比帽子颜色稍深一些的棕色，用笔刷绘制出帽子内部的颜色变化，丰富帽子质感的表达效果。

06 使用"听盒 实"笔刷绘制头发的细节。如下左图所示，在头发图层上方新建图层，并对其建立"剪辑蒙版"。选择深棕色用笔刷绘制出发丝和头发与帽子的交界处。

07 使用"湿海绵"笔刷丰富头发的质感。如下右图所示，对头发图层进行阿尔法锁定，选择比发色稍深一些的棕色，用笔刷绘制出头发的颜色变化，丰富头发质感的表达效果。

08 使用"听盒 实"笔刷绘制上衣的细节。如下页上左图所示，在上衣图层上方新建图层，并对其建立"剪辑蒙版"。使用笔刷，选择米黄色绘制上衣的装饰波点，选择橙红色绘制出衣服的袖口以及胳膊产生的褶皱等。

09 使用"湿海绵"笔刷绘制上衣的质感。如下页上右图所示，对上衣图层进行阿尔法锁定，吸取橙色，用笔刷轻扫出上衣的颜色效果即可。

第5章 此刻最炫目——人物绘制

10 使用"听盒 实"笔刷绘制裤子的细节。如下左图所示，在裤子图层上方新建图层，并对其建立"剪辑蒙版"。选择比牛仔裤深一些的蓝色，用笔刷绘制腰带。选择米黄色绘制裤子的装饰线条，丰富裤子的细节。

11 使用"湿海绵"丰富裤子的质感。如下右图所示，对裤子图层进行阿尔法锁定，选择蓝紫色用笔刷对裤子轻扫出颜色变化，让裤子更耐看。

12 使用"听盒 实"和"湿海绵"笔刷细化鞋子的质感。如下图所示，对鞋子图层进行阿尔法锁定，选择深一些的棕色，使用"湿海绵"笔刷绘制出颜色过渡。再使用更深一些的棕色，用"听盒 实"笔刷画出鞋子上的装饰线条即可。

又甜又酷的牛仔裤女孩已经绘制完成了，如下页上左图所示，让我们一起来欣赏整体效果吧。在绘制好人物之后，如下页上右图所示，如果想要让画面更加丰富有趣，还可以结合前面章节中学到的贴纸绘制方法，画上一些装饰性的小元素。这样一来，你就能得到一张更加饱满和生动的画面了。期待大家动起画笔，绘制出更多精彩的作品！

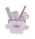 Procreate+iPad 零基础轻松水彩入门

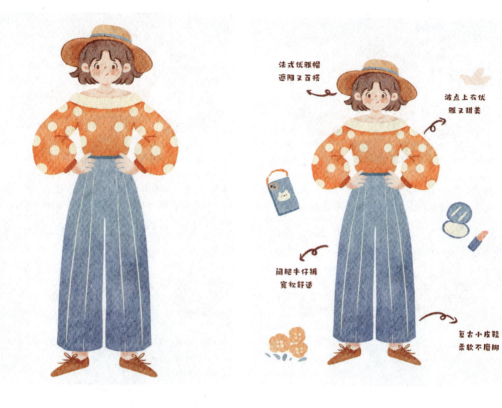

5.3.2 鲜花女孩

　　身着宽松背带长裙，手捧一束鲜花，迎风微笑的女孩，无疑给人一种非常惬意自如的感觉。本案例将继续带领大家绘制 7 头身的人物，这次将挑战轻微侧身角度的人物绘制。快来跟随笔者的步伐，一起动笔画起来吧！本例使用的笔刷和颜色如下图所示。

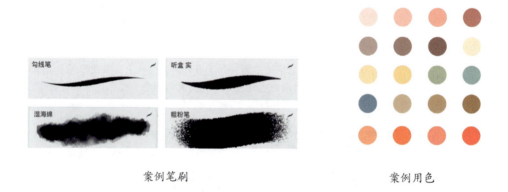

案例笔刷　　　　　　　　　案例用色

1. 绘制线稿

　　要使用"勾线笔"笔刷来绘制鲜花女孩的线稿，如下页上图所示，可以先从基础圆形和身体辅助线开始绘制，然后逐渐勾勒出五官和全身的轮廓。接着，可以继续丰富画面，逐渐添加发型、服饰等细节，让画面更加生动和完整。

第 5 章　此刻最炫目——人物绘制

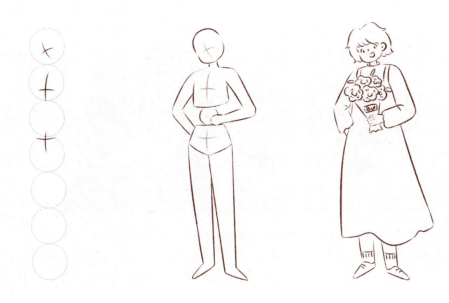

2. 绘制色稿

01 使用"听盒 实"笔刷分图层铺大色。如下图所示,分别铺出头发、面部、衣服和花朵等的颜色。为了方便,可以铺出大色块后,将超出线稿的部分用"粗粉笔"笔刷作为"擦除"工具来优化。

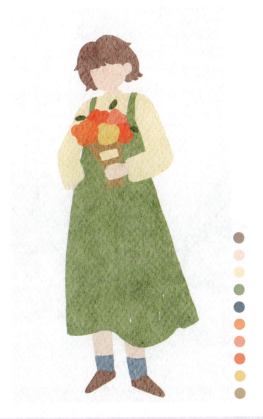

> **提示**:这束花所使用的颜色是从黄色渐变到橙色,再到红色,这种配色方式属于邻近色搭配。尽管色彩丰富,但并不会给人带来杂乱的感觉,反而显得和谐而有序。

02 使用"听盒 实"笔刷绘制面部和手部细节。如下图所示,在皮肤图层上方新建图层,使用笔刷,选择棕色绘制眼睛,选择深一些的粉色绘制鼻子、舌头和耳朵中的小点,选择棕红色绘制口腔内部,选择棕红色绘制手部线条等。

03 使用"湿海绵"笔刷对面部、手和脚腕等部分添加质感。如下图所示,对所有皮肤图层进行阿尔法锁定,选择比肤色稍深一些的粉色,用笔刷绘制出面部、手部和腿部的颜色变化等,丰富质感的表达效果。

04 使用"听盒 实"笔刷绘制头发的细节。如下左图所示,在头发图层上方新建图层,并对其建立"剪辑蒙版"。选择深棕色,用笔刷绘制出发丝。

05 使用"湿海绵"笔刷丰富头发的质感。如下右图所示,对头发图层进行阿尔法锁定,选择比发色稍深一些的棕色,用笔刷绘制出头发的颜色变化。

06 使用"听盒 实"笔刷绘制上衣的细节。在上衣图层上方新建图层,并对其建立"剪辑蒙版"。如下页上左图所示,选择棕黄色,用笔刷绘制出衣领和袖口的装饰线条,以及手臂转弯处的褶皱。

07 用"湿海绵"笔刷丰富上衣的质感。如下页上右图所示,对上衣图层进行阿尔法锁定,选择黄色用笔刷轻扫出短袖的颜色变化。

08　使用"听盒实"笔刷绘制花朵的细节。如下左图所示,在花朵图层上方新建图层,选择米黄色用笔刷绘制 5 个花蕊,丰富花朵的表达效果。

09　使用"湿海绵"笔刷丰富花朵的质感。如下右图所示,对 5 个花朵图层进行阿尔法锁定,分别选择比目前花朵更深一些的颜色,用笔刷以花蕊为中心点绘制出颜色的变化。

10　使用"湿海绵"笔刷表现花束包装纸的质感。如下左图所示,对牛皮纸图层进行阿尔法锁定,选择深一些的棕色,使用笔刷绘制出颜色的过渡,丰富牛皮纸的表达效果。

11　使用"听盒实"笔刷为花束包装纸添加细节。如下右图所示,在牛皮纸图层上,继续选择更深的棕色,用笔刷绘制出包装纸的褶皱线条,并对标签图层进行阿尔法锁定,选择蓝色,用"听盒实"笔刷绘制出标签内容。

12 使用"听盒 实"笔刷绘制裙子的细节。如下左图所示，在裙子图层上方新建图层，并对其建立"剪辑蒙版"。选择灰蓝色，用笔刷绘制裙子的装饰线。

13 使用"湿海绵"笔刷细化裙子的质感。如下右图所示，对裙子图层进行阿尔法锁定，选择青色，使用笔刷轻扫出裙子的颜色变化，丰富裙子表达效果。

14 使用"听盒 实"和"湿海绵"笔刷细化袜子的质感。如下左图所示，对袜子图层进行阿尔法锁定，选择绿色，使用"湿海绵"笔刷从袜口往下绘制出颜色的变化。再选择米黄色，使用"听盒 实"笔刷绘制袜子上的线条。

提示：袜子用到的米黄色、蓝色和绿色，分别与上衣及裙子的颜色形成呼应，增强画面色彩的统一性。

15 使用"听盒 实"和"湿海绵"笔刷细化鞋子的质感。如下右图所示，对鞋子图层进行阿尔法锁定，选择深棕色，使用"湿海绵"画笔，在鞋头部分绘制出颜色的变化。再选择米黄色，使用"听盒 实"笔刷绘制鞋子的线条，与上衣的颜色形成呼应。

这样一张充满活力的鲜花女孩就绘制完成了，如下页上左图所示，让我们一起来欣赏整体效果吧。经过对不同元素的分层细化，现在的画面已经充满了丰富的细节。只要你按照绘制步骤来绘制，相信你也可以完成得非常出色。

如果想要让画面更加丰富，如下页上右图所示，还可以在绘制好的人物周围添加一些小元素，比如人物的穿搭文字介绍或者其他一些小装饰。这些都可以让画面更具完整性。在选择配色时，可以直接从画面已有的颜色中挑选，不需要做太多细节刻画，以免抢占人物的视觉焦点。快点儿拿起画笔，开始你的创作之旅吧！

第 5 章 此刻最炫目——人物绘制

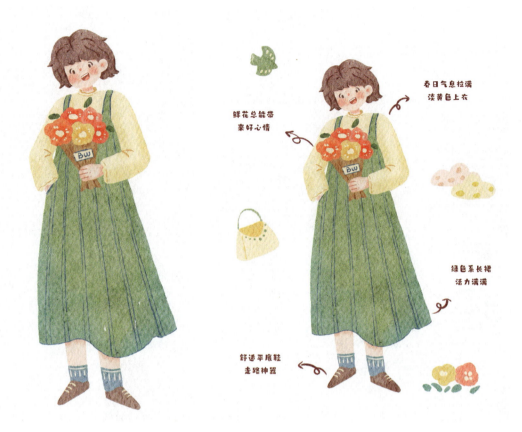

5.3.3 卫衣女孩

身着宽松舒适的卫衣,搭配飘逸的大摆裙,一位自信昂扬、步伐坚定的女孩正向我们走来。在接下来的案例中,我们将继续拓展新内容,学习如何绘制全侧身角度的人物。快来跟随笔者的步伐,一起动笔画起来吧!本例使用的笔刷和颜色如下图所示。

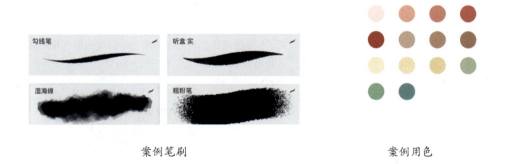

案例笔刷　　　　　　　　　案例用色

1. 绘制线稿

使用"勾线笔"笔刷来绘制卫衣女孩的线稿。如下页上图所示,首先,可以先绘制出基础圆形作为头部轮廓,并添加身体辅助线来确定整体姿势。接着,根据辅助线绘制出五官和全身轮廓。最后,逐渐添加发型、服饰等细节,让线稿更加丰富和生动。

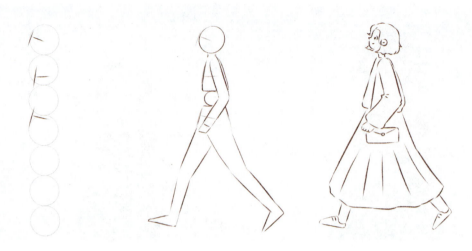

2. 绘制色稿

01 使用"听盒 实"笔刷分图层铺大色。如右图所示,分别铺出头发、面部、衣服和鞋子等的颜色。为了方便,可以铺出大色块后,将超出线稿的部分用"粗粉笔"笔刷作为"擦除"工具来优化。

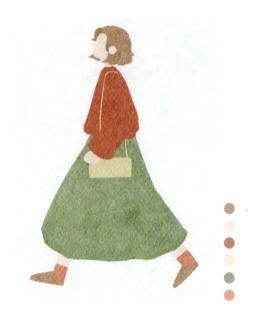

02 使用"听盒 实"笔刷绘制面部和手部的细节。如下图所示,在皮肤图层上方新建图层,并对其建立"剪辑蒙版"。选择棕色使用笔刷绘制眼睛,选择深粉色绘制嘴巴、耳朵中的小点和手指关节线,选择蓝绿色绘制耳钉等。

03 使用"湿海绵"笔刷,为面部、手和脚腕等部位添加质感。如下图所示,对所有皮肤图层进行阿尔法锁定,选择比肤色稍深一些的粉色,用笔刷绘制出面部、手部和腿部的颜色变化。

04 使用"听盒 实"笔刷绘制头发的细节。如下左图所示,在头发图层上方新建图层,并对其建立"剪辑蒙版"。选择棕色用笔刷绘制出发丝。

05 使用"湿海绵"笔刷丰富头发的质感。如下右图所示,对头发图层进行阿尔法锁定,选择比发色稍深一些的棕色,用笔刷绘制出头发的颜色变化。

06 使用"听盒 实"笔刷绘制卫衣的细节。如下左图所示,在卫衣图层上方新建图层,并对其建立"剪辑蒙版"。选择绿色,使用笔刷绘制出领口,选择浅粉色绘制衣服装饰条纹,选择深红色绘制袖子和卫衣主体的区分结构线。

07 使用"湿海绵"笔刷添加卫衣的质感。如下右图所示,对卫衣图层进行阿尔法锁定,选择橙红色,用笔刷轻扫出短袖的颜色变化,丰富卫衣的颜色表达效果。

08 使用"听盒 实"笔刷绘制背包的细节。如下左图所示,在背包图层上方新建图层,使用笔刷,选择深粉色绘制出包盖的边缘,选择黄色绘制出包盖的部分。

09 使用"湿海绵"笔刷丰富背包的质感。如下右图所示,对背包图层进行阿尔法锁定,选择浅一些的黄色,用笔刷在背包的下边缘和带子上绘制出颜色变化,丰富背包的质感表达效果。

10 使用"听盒 实"笔刷添加裙子的细节。如下左图所示,在裙子图层上方新建图层,选择深一些的蓝绿色,用笔刷绘制裙子的格纹,丰富裙子的表达效果。

11 使用"湿海绵"笔刷丰富裙子的质感。如下右图所示,对裙子图层进行阿尔法锁定,选择浅一些的绿色,用笔刷对裙摆绘制出颜色变化,丰富裙摆的质感表达效果。

12 使用"听盒 实"和"湿海绵"笔刷细化袜子的质感。如下页上图所示,对袜子图层进行阿尔法锁定,选择红色,使用"湿海绵"笔刷从袜口往下绘制出颜色的变化。再选择蓝绿色和浅黄色,使用"听盒 实"笔刷绘制袜口和袜子上的线条。

提示:袜子使用的浅黄色、蓝绿色、红色,分别和上衣以及裙子的颜色形成呼应,增强画面色彩的统一性。

第 5 章 此刻最炫目 —— 人物绘制

13 使用"听盒 实"和"湿海绵"笔刷细化鞋子的质感。如下图所示,对鞋子图层进行阿尔法锁定,选择棕色,使用"湿海绵"笔刷在鞋头部分绘制出颜色变化。再选择蓝绿色,使用"听盒 实"笔刷绘制鞋子的线条,与头发和裙子形成颜色呼应。

　　走路带风的卫衣女孩已经绘制完成了,如下左图所示,让我们一起来欣赏整体效果吧。如果想要让画面更加丰富,如下右图所示,可以在绘制好的人物周围添加一些小元素和文字描述。在选择小元素的颜色时,可以从画面已有的颜色中选取,并且尽量保持低调,不要太过显眼,以辅助人物的表达为主,这样可以让整个画面更加和谐统一。

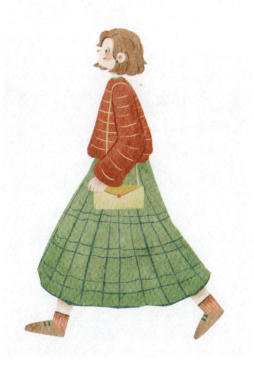
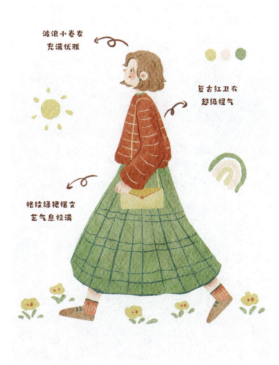

风光无限好 —— 风景速写

行走于旅途之中，我们总能邂逅各式各样的美丽风景，诸如迷人的海边风光、幽静的林间小屋，或是绚烂的山田花海，不一而足。当这些风景与画笔相遇，它们便悄然流淌于画布之上，化作独一无二的美好记忆。

本章将引领读者探索两类风景的绘制技巧，并在画面呈现上实现从简单到复杂的逐步进阶。无论你是倾向于随手速涂，还是追求更细腻的描绘，都能在此找到满足。

在案例实践中，我们主要运用铺色和细节刻画笔刷为"听盒 实"和"听盒 透"，而质感笔刷则选择了"湿海绵"。所有使用的颜色都将贴心地附在案例步骤图旁，以便参考。现在，就请跟随笔者的笔触，一同踏上绘制美好风景的旅程吧！

6.1 速涂大色块风景

新手在初次尝试绘制风景时,往往在处理晕染方面感到力不从心。此时,不妨选择一种更为轻松的绘制方法,即通过大面积地平铺色彩,并巧妙增添细节,以丰富风景的表现力。本节将向读者介绍这种更为简易的绘制技巧。鉴于风景画中元素丰富,本节还将详细示范每个绘制步骤,旨在帮助读者更轻松地掌握学习。

6.1.1 海边风光

大片云朵悠然悬浮于蔚蓝的天际,小巧的海岛矗立于海边,宛如一颗璀璨的珍珠。海风轻拂,带来波光粼粼的海面,海边草地上,白色的小花竞相绽放,香蒲随风轻轻摇曳,共同编织出一幅宁静而宜人的海边风光画卷。接下来,就请跟随笔者的笔触,一同描绘这片静谧的海域吧。本例使用的笔刷和颜色如下图所示。

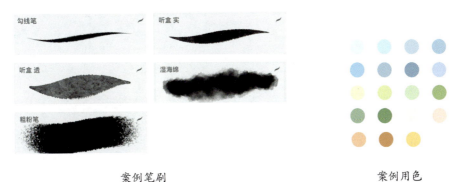

案例笔刷　　　　　　　　　　　案例用色

1. 绘制线稿

在使用"勾线笔"笔刷绘制海边风光的线稿时,如下三图所示,若采用速涂的方式,无须过分追求精细,只需确定各大元素的大致位置即可。首先,可以勾勒出云朵、海面、海岛、沙滩等大块结构,为画面奠定基本框架;接着,在这些大块结构中,逐步添加草地上的花朵、香蒲等小细节,使画面更加丰富生动;最后,可以根据需要,选择性地绘制一些想要深入刻画的细节区域,以提升画面的整体效果。

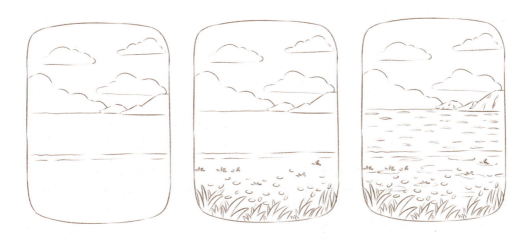

> **提示：** 在风景速涂的过程中，笔触往往轻松而随性，因此线稿只是作为绘制的一个大致参考，并非必须百分之百严格遵循。为了帮助读者更好地理解，本节将尽量提供较为精细的线稿，以便读者能够清晰地了解各个绘制元素所在的位置。

2. 绘制色稿

01 使用"听盒 实"笔刷分图层铺大色。如右图所示，分别铺出云朵、天空、远山、大海、沙滩和草地等的颜色。另外，可以在铺出大色块后，将超出线稿的部分用"粗粉笔"笔刷作为"擦除"工具来优化。

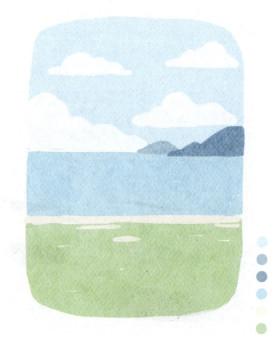

> **提示：** 线稿中的边框，其作用仅是框定绘制的范围，在实际绘制过程中并不需要将其呈现出来。当然，如果你个人偏爱带有边框的效果，完全可以选择绘制黑色的边框，营造一种仿佛透过车窗观赏外面风景的独特感觉。

02 使用"湿海绵"笔刷对天空进行质感细化。如下左图所示，在天空图层上方新建图层，并对其建立"剪辑蒙版"。选择浅蓝紫色，使用笔刷在天空上部轻轻扫出颜色变化，丰富天空的颜色表达。

03 使用"湿海绵"笔刷对云朵图层进行质感细化。如下右图所示，先选择云朵图层，接着选择"湿海绵"笔刷作为涂抹工具，在云朵的下部轻轻涂抹，让云朵和天空更自然地融入一起。

> **提示：** 点击工具栏中的"涂抹"工具按钮，可以选择"湿海绵"笔刷作为涂抹工具。利用这个笔刷对云朵的边界进行轻柔的涂抹，可以使云朵的边缘变得更加柔和自然，与天空背景更加和谐地融为一体。

04 使用"听盒 透"笔刷对后方海岛进行分图层细化。如下页上图所示，在后方海岛图层上方新建图层，设置新图层为"正片叠底"图层模式，并对其建立"剪辑蒙版"。选择蓝色，使用笔刷绘制出海岛的深色区域，丰富海岛的色彩表达。

> 提示：在表现山体的深色区域时，可以采用贴合山体走势的斜长条或长三角结构来进行描绘，这样的手法能够更好地体现出山体的质感和光影变化。

05 使用"听盒 透"笔刷对前方海岛进行分图层细化。如下图所示，在前方海岛图层上方新建图层，设置新图层为"正片叠底"图层模式，并对其建立"剪辑蒙版"。选择深一些的蓝色，使用笔刷绘制出海岛的深色区域，继续丰富海岛的色彩表达。

06 使用"听盒 透"笔刷对海面进行第一次细化。如下图所示，在海面图层上方新建图层，并对其建立"剪辑蒙版"，将图层模式设置为"正片叠底"。选择蓝色，使用笔刷绘制海面的水波纹。

> 提示：在绘制水波纹时，为了呈现更自然的效果，可以尝试绘制出大小不一、长短不一的波纹，并将它们间隔排开。这样的处理方式能够让水波纹看起来更加生动、逼真。

07 使用"听盒 透"笔刷对海面进行第二次细化。如下页上图所示，在海面图层上方新建图层，并对海面图层建立"剪辑蒙版"。选择白色，用笔刷绘制出海面的粼粼波光。

08 使用"听盒 透"笔刷对沙滩进行细化。如下图所示,在沙滩图层上方新建图层,并对其建立"剪辑蒙版",并将图层模式设置为"正片叠底"。选择浅橙色,使用笔刷绘制沙滩的深色区域。

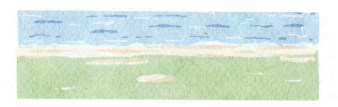

提示:在绘制沙滩的深色区域时,可以采用与绘制水波纹相似的方法,画出一些长短不一的线条。这样的处理方式能够更真实地模拟出沙滩的质感和光影变化,使画面更加生动自然。

09 使用"听盒 实"笔刷对草地进行第一次细化。如下图所示,在草地图层上方新建图层,选择浅绿色使用笔刷绘制小草,选择白色绘制小花,选择橙黄色绘制花蕊。

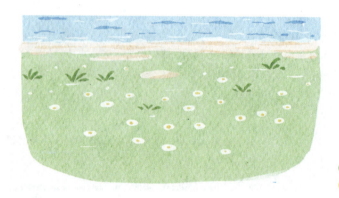

10 使用"听盒 透"笔刷对草地进行第二次细化。如下图所示,在草地图层上方和小花小草图层下方新建图层,并设置为"正片叠底"图层模式。选择草地的浅绿色,使用笔刷绘制草地的深色区域。

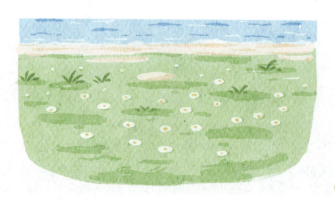

> **提示**：在丰富草地的色彩表达时，可以尝试绘制一些长条或椭圆的形状，并将它们以非均匀的方式排布在草地上。这样的处理方式能够为草地增添更多的层次感和色彩变化，使其看起来更加生动自然。

11 使用"听盒 实"笔刷绘制第一层香蒲叶片。如下图所示，在草地图层上方新建图层，选择绿色，使用笔刷绘制香蒲的第一层叶片。

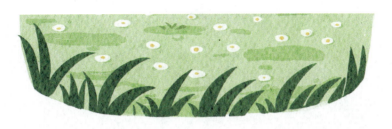

12 使用"听盒 实"笔刷绘制第二层香蒲叶片。如下图所示，在第一层香蒲叶片图层的下方新建图层，选择稍浅的绿色，使用笔刷绘制第二层叶片，丰富香蒲叶片的层次。

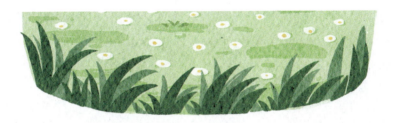

13 使用"听盒 实"笔刷绘制香蒲的叶茎和果实。如下图所示，在第一层香蒲叶片图层和第二层香蒲叶片图层之间新建图层，选择深绿色使用笔刷绘制叶茎，选择棕黄色绘制香蒲果实。

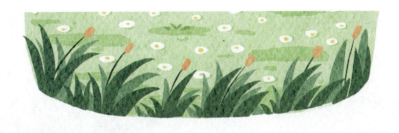

14 使用"听盒 实"笔刷为第一层香蒲叶片图层添加细节。如下图所示，对第一层香蒲叶片图层进行阿尔法锁定。选择黄绿色，使用笔刷绘制叶片的边缘，丰富叶片的色彩表达效果。

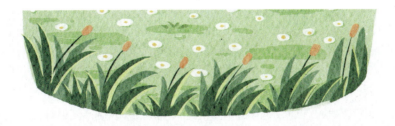

15 使用"听盒 实"笔刷为第二层香蒲叶片添加细节。如下页上图所示，对第二层香蒲叶片图层进行阿尔法锁定。选择浅黄绿色，使用笔刷绘制叶片的边缘，继续丰富叶片的色彩表达效果。

16 使用"听盒 实"笔刷为香蒲果实添加细节。如下图所示,在香蒲果实图层上方新建图层,选择棕红色,使用笔刷绘制香蒲果实的颗粒感,丰富种子的表达效果。

这样一幅清爽的海边风景就已经绘制完成了,让我们一起来欣赏整体的绘制效果吧。

总结来说,在绘制风景时,我们可以先使用"听盒 实"笔刷铺出大色块,为画面奠定基调。接着,可以分部位进行细化绘制,使用"听盒 透"或者"听盒 实"笔刷来绘制出明确的色块,使画面元素更加鲜明。同时,还可以搭配"湿海绵"笔刷来作出更柔和的颜色过渡,使画面更加自然和谐。

在后续的风景绘制中,将继续沿用这种绘制方式。相信大家在理解了本案例的绘制思路后,后续的绘制会更加得心应手。那么,就让我们一起动手,继续探索风景绘制的魅力吧!

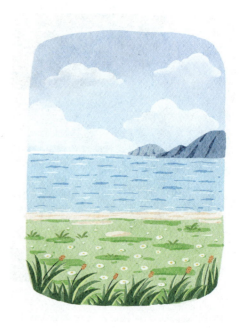

6.1.2 林间小屋

在那幽静的山林之中,隐匿着一处迷人的小山坡。坡上,小花小草肆意生长,仿佛是大自然最真挚的笔触。沿着山坡上的石阶缓缓而上,你会发现,在山顶之处矗立着一幢温馨而惬意的小房子。这幢小房子被周围的大树紧紧环绕,仿佛是大自然特意为其筑起的一道绿色屏障。而小房子的背后,则是那云卷云舒的蔚蓝天空,宛如一幅动人的画卷。

这样温暖而美好的林间小屋,怎能不让人心生向往?接下来,就请你拿起画笔,跟随内心的指引,为自己绘制一幅专属的林间小屋吧。让这份宁静与美好,永远定格在你的画布之上。本例使用的笔刷和颜色如下页上图所示。

第 6 章 风光无限好——风景速写

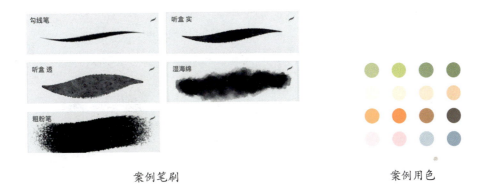

案例笔刷 　　　　　　　　　　　案例用色

1. 绘制线稿

在使用"勾线笔"笔刷绘制林间小屋的线稿时，无须过分追求精细，只需确定各大元素的大致位置即可。如下图所示，首先，可以勾勒出云朵、大树、小屋、草地等大块结构，为画面奠定基本框架；接着，在这些大块结构中，逐步添加细节，如草地上的花朵等，使画面更加丰富生动；最后，可以根据需要，选择性地绘制一些想要深入刻画的区域，如添加质感或阴影的部分，以提升画面的整体效果。

2. 绘制色稿

01 使用"听盒 实"笔刷分图层铺大色。分别铺出天空、云朵、房屋、草地、石阶、土地等的颜色。另外，可以在铺出大色块后，将超出线稿的部分用"粗粉笔"笔刷作为"擦除"工具来优化。

提示：在绘制树木时，可以巧妙地运用留白技巧，特意在树木与天空之间留下一些白色的空隙。这样的处理方式不仅能让画面看起来更加透气，还能增添一份独特的艺术感，使整幅作品更加生动有趣。

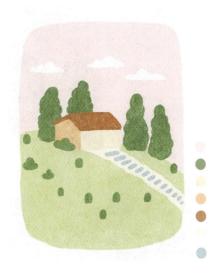

02 使用"湿海绵"笔刷对天空进行质感细化。如右图所示，在天空图层上方新建图层，并对其建立"剪辑蒙版"。选择粉色，使用"湿海绵"笔刷在天空的上部轻轻扫出颜色变化，丰富天空的颜色表达。

03 使用"湿海绵"笔刷对云朵图层进行质感细化。如下左图所示，选择云朵图层，选择"湿海绵"笔刷作为涂抹工具，在云朵的下部轻轻涂抹，让云朵和天空更自然地融入一起。

04 使用"听盒 实"笔刷绘制树干。如下右图所示，在树木图层上方新建图层，选择深棕色，使用笔刷绘制出树木的枝干，以丰富树木细节。

提示： 绘制树木枝干时，可先绘制主树干，再绘制左右的枝干。

05 使用"听盒 实"笔刷绘制树叶。如下图所示，在树干图层上方新建图层，选择黄绿色，使用笔刷绘制出前面的树叶，丰富树的层次和色彩表达效果。

06 使用"听盒 实"笔刷绘制房屋的门窗。如下页上图所示，在房屋图层上方新建图层，选择棕色，使用

笔刷绘制出门和窗的基础色。继续选择浅橙色，使用笔刷绘制门和窗的装饰线条。最后选择灰蓝色，使用笔刷绘制门框和窗户框。

07 使用"听盒 透"笔刷绘制房屋的装饰线。如下图所示，在房屋上方新建图层，并设置为"正片叠底"图层模式。用笔刷分别选择墙体的米色和浅橙色绘制墙体的装饰线条，选择房顶的棕色绘制房顶的装饰线条，以丰富整个房屋的细节表达效果。

08 使用"听盒 透"笔刷对石阶进行细化。如下图所示，在石阶图层上方新建图层，设置为"正片叠底"图层模式，并对其建立"剪辑蒙版"。选择灰蓝色，使用笔刷绘制石阶侧面的颜色。

09 使用"听盒 透"笔刷对地面进行细化。如下页上图所示，在地面图层上方新建图层，设置为"正片叠底"图层模式，并对其建立"剪辑蒙版"。选择浅橙色，使用笔刷绘制地面暗部的颜色，以丰富地面的色

彩表达效果。

10 使用"听盒 透"笔刷绘制草带区域。如下左图所示，在草地图层上方新建图层，并设置为"正片叠底"图层模式，选择黄绿色，使用笔刷绘制地面的草带区域。

11 使用"湿海绵"笔刷细化草带区域。如下右图所示，如果想要草带的边缘看起来更加柔和，可以使用"湿海绵"笔刷作为涂抹工具，在草带的边缘轻微涂抹，以产生更自然的边界。

12 使用"听盒 实"笔刷绘制橙色的花朵。如下左图所示，在草地图层上方新建图层，选择橙色，使用笔刷绘制第一层花朵。

13 使用"听盒 实"笔刷绘制白色和橙红色的花朵。如下右图所示，在橙色花朵图层下方继续新建图层，选择橙红色和白色，使用笔刷绘制第二层小花，以丰富花朵的层次和密度。

提示：因为白色和红色花朵相距较远，也可以绘制在同一图层上，需要修改时彼此之间互不影响。

14 使用"听盒 实"笔刷丰富花朵的细节。如下左图所示,在所有花朵图层上方新建图层,选择橙红色和橙色,使用笔刷点出小花的花蕊,以丰富花朵的表达效果。

15 使用"听盒 实"笔刷提高花朵的完整性。如下右图所示,在所有花朵图层下方新建图层,选择绿色,使用笔刷绘制花朵的叶茎和叶片。

如右图所示,这样一座温馨而具有治愈力的林间小屋已经跃然纸上,现在,就让我们一同来欣赏它的全貌吧。

想象一下,当微风轻轻吹过,带着阵阵花香,那种沁人心脾的感觉,简直让人心旷神怡。生活在这样一座林间小屋中,无疑会是一种别样的惬意与自在。

现在,是时候拿起你的画笔,去描绘出属于你自己的林间小屋了。你可以自由选择各式各样的花朵、生机勃勃的绿植,让它们紧密地环绕在小屋的四周。我坚信,这样的风景定会是绝美而独特的。期待看到你的创意作品,让我们一起大开眼界吧!

6.1.3 湖畔花海

青翠的山坡上,羊群悠闲地啃食着嫩草,它们的身影在阳光下显得格外宁静。湖面波光粼粼,仿佛蕴含着源源不断的生命力。岸边,一朵朵娇艳的小花无拘无束地绽放,从近处到远方,渐渐汇聚成一片绚烂的花海。这样的景致,美得令人心醉。何不提起画笔,与我共同描绘这湖边绝美的风光呢?让我们一起留住这份大自然的馈赠,将它的美丽永存画布之上。本例使用的笔刷和颜色如下页上图所示。

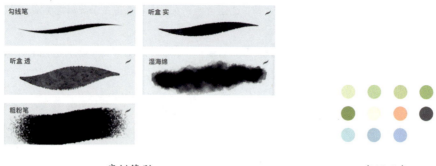

案例笔刷　　　　　　　　　　　　　案例用色

1. 绘制线稿

使用"勾线笔"笔刷勾勒湖畔花海的线稿。如下图所示，在速涂过程中，无须刻意追求线条的极致精细，只需大致确定各元素的位置即可。首先，可以着手绘制出云朵、山坡、湖水、花朵和草地等大的主体结构；随后，在这些主体结构中逐渐添加细节，如山坡上悠闲吃草的小羊和葱郁的树木，以及草地上点缀的朵朵小花；最后，为了增强画面的层次感和立体感，细心描绘出山体、湖水和草地的暗部，为这些区域添加质感和阴影效果。

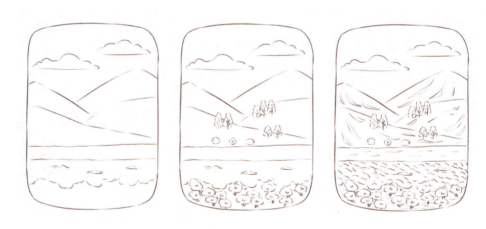

2. 绘制色稿

01 使用"听盒实"笔刷分图层铺大色。如右图所示，分别铺出天空、云朵、房屋、山坡、大树、河流、花朵等的颜色。另外，可以在铺出大色块后，将超出线稿的部分用"粗粉笔"笔刷作为"擦除"工具来优化。

> **提示**：在绘制山体时，巧妙地运用留白技巧，于山体与天空交会之处留下些许白色空隙，这样的处理不仅为画面注入了透气感，更使得整体构图显得灵动而不呆板。

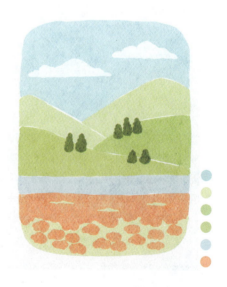

02 使用"湿海绵"笔刷对天空进行质感细化。如下图所示,在天空图层上方新建图层,并对其建立"剪辑蒙版"。选择浅蓝色,使用笔刷在天空的上部轻轻扫出颜色变化,以丰富天空的颜色表达效果。

03 使用"湿海绵"笔刷对云朵图层进行质感细化。如下图所示,选择云朵图层,选择"湿海绵"笔刷作为涂抹工具,在云朵的下部轻轻涂抹,让云朵和天空更自然地融合到一起。

04 使用"听盒透"笔刷绘制山体细节。如下图所示,在山体图层上方新建图层,并且设置为"正片叠底"图层模式。选择远山和近山的黄绿色,使用笔刷绘制出山体上草带的深色部位。

05 使用"湿海绵"笔刷细化山体细节。如下页上图所示,如果想要山体的草带部位和周边的山体衔接得

更柔和，可以用"湿海绵"笔刷作为涂抹工具，在绘制的深色部位的一侧边缘轻轻涂抹一下即可。

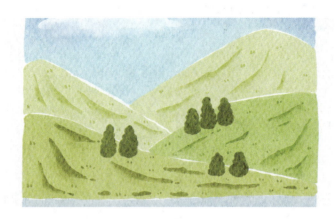

06 使用"听盒 实"笔刷细化树木。如下图所示，在树木图层上方新建图层，选择白色，使用笔刷绘制树干，以丰富树木的细节表达效果。

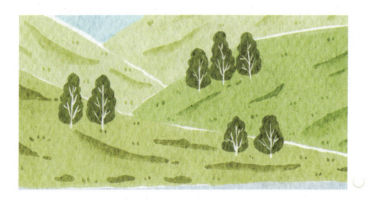

07 使用"听盒 实"笔刷丰富小羊的表达效果。如下图所示，在草地图层上方新建图层，选择白色和深棕色，用笔刷绘制3只可爱的小羊，丰富草地的元素表达效果。

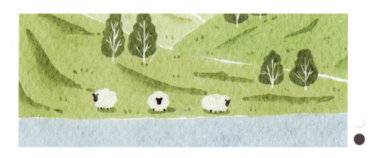

08 使用"听盒 透"笔刷对湖水进行第一次细化。如下图所示，在湖水图层上方新建图层，并设置为"正片叠底"图层模式。选择蓝色，使用笔刷绘制水面的深色水波。

09 使用"听盒 透"笔刷对湖水进行第二次细化。如下图所示,在湖水图层上方新建图层,选择白色,使用笔刷绘制水面粼粼波光的效果。

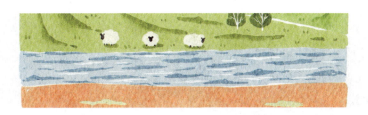

10 使用"听盒 实"笔刷细化花朵的表达效果。如下图所示,在花朵图层上方新建图层,选择米白色,使用笔刷点出花蕊,以丰富花朵的细节。

11 使用"听盒 透"笔刷丰富花朵层次。如下图所示,在花朵图层上方新建图层,并将图层设置为"正片叠底"图层模式,选择橙红色,使用笔刷绘制出花朵的深色部位,以丰富花朵的色彩表达效果。

提示:在后方的花海中绘制深色区域时,使用波浪线非均匀地绘制出一些深色区域即可。

12 使用"听盒 实"笔刷提高花朵的完整性。如下图所示,在花朵图层下方新建图层,选择绿色,使用笔刷绘制花朵下方的叶片和叶茎。

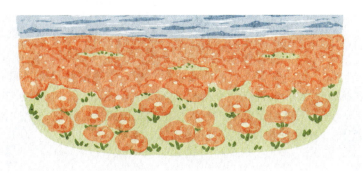

13 使用"听盒 透"笔刷丰富草地的色彩。如下图所示,在草地图层上方新建图层,选择黄绿色,使用笔刷绘制草地上的深色区域。

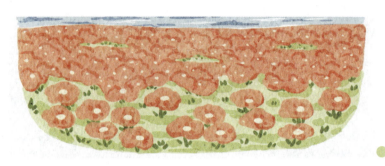

这样一处洋溢着浪漫情调的湖畔花海已经完美呈现在画布上,如右图所示,让我们一起来欣赏这绝美的整体效果吧。想象一下,在闲暇之余,选择这样一处如诗如画的湖畔花海作为露营地,那定会是一次超凡脱俗的体验。我深信,在你的相册里,也一定珍藏着类似的美景瞬间。那么,何不现在就提起画笔,将那份美景与当时那份愉悦的心情,一并绘入画中,让它们永恒绽放。

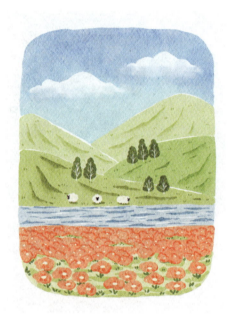

6.2 速涂质感风景

在熟练掌握了色块风景绘制技巧之后,现在是时候挑战更高难度的绘画技法了——速涂质感风景。在这个新的学习阶段,我们将更多地运用"湿海绵"笔刷,以其独特的笔触效果来营造更为丰富的色彩变化和细腻的质感。接下来,请紧随我的步伐,一同开启这场全新的风景绘制之旅。

6.2.1 海崖美景

在天际与海角的交会处,海崖威严而孤独地矗立着,它眺望着无垠的天空,又俯瞰着波涛汹涌的大海。它就像一位时间的使者,静默地观察着风起云涌、海浪翻滚的宏伟景象。今天,就让我们提起画笔,记录下这海崖旁令人心旷神怡的美好风光,让这一刻的壮丽景色永恒定格在我们的画布之上。本例使用的笔刷和颜色如下页上图所示。

第6章 风光无限好——风景速写

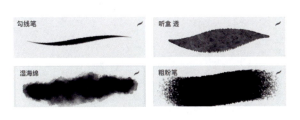

案例笔刷

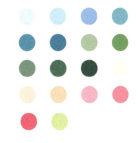

案例用色

1. 绘制线稿

运用"勾线笔"笔刷开始绘制海崖风光的线稿。如下图所示,在速涂的过程中,我们无须苛求线条的极致精细,只需大致勾勒出各个元素的位置即可。首先,可以着手绘制出海崖、海面和草地等主要结构;随后,在这些大块结构中逐渐融入细节,例如草地上的点缀着的花朵等;最后,针对一些希望突出细节的区域进行精细描绘,从而丰富画面的层次感和视觉效果。

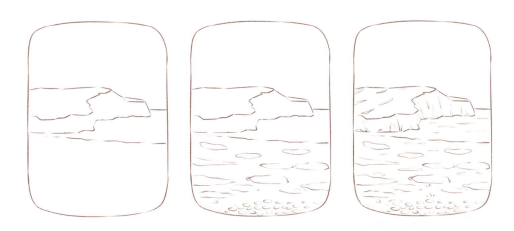

> 提示:在风景速涂中,笔触往往轻松随性,因此线稿仅作为大致的参考,并不需要百分之百严格遵循。这样的绘制方式更能体现画者的个性和创作自由度。

2. 绘制色稿

01 使用"听盒透"笔刷分图层铺大色。分别铺出天空、海崖、大海、草地和花朵的颜色。另外,可以在铺出大色块后,将超出线稿的部分用"粗粉笔"笔刷作为"擦除"工具来优化。

> 提示:"听盒透"笔刷具有半透明特性,在铺色过程中,若色块之间发生重合,便会产生叠色效果。为规避叠色现象,需要在开始铺色后一笔到位,确保画笔在绘制过程中不离开画布。同时,为保持色彩的清晰与分明,不同色块之间可巧妙运用留白技巧,从而有效避免色块叠加所带来的混色问题。

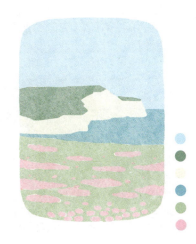

02 使用"湿海绵"笔刷对天空进行第一次质感细化。如下图所示,在天空图层上方新建图层,并对其建立"剪辑蒙版"。选择浅蓝色,使用笔刷在天空上部轻轻扫出颜色变化,丰富天空的颜色表达。

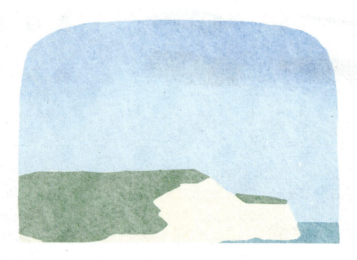

03 使用"湿海绵"笔刷对天空进行第二次质感细化。如下图所示,在天空图层上方继续新建图层,并对其建立"剪辑蒙版"。选择浅粉紫色,使用笔刷在天空下部轻轻扫出颜色变化,进一步丰富天空的颜色表达。

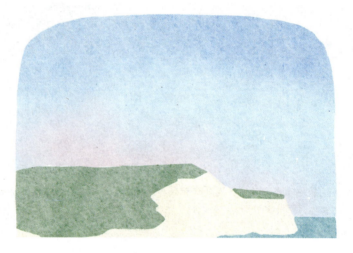

04 使用"湿海绵"笔刷对海崖崖顶进行质感细化。如下图所示,在崖顶图层上方新建图层,并对其建立"剪辑蒙版"。选择绿色,使用笔刷在崖顶边缘上部轻轻扫出颜色变化,丰富崖顶的颜色表达。

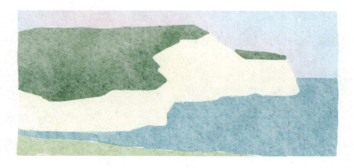

05 使用"听盒透"笔刷丰富海崖崖顶细节。如下页上图所示,在崖顶图层上方新建图层,并设置为"正

片叠底"图层模式，对海崖崖顶图层建立"剪辑蒙版"，选择深一些的绿色使用笔刷，在崖顶绘制出青草的深色区域，丰富崖顶的细节。

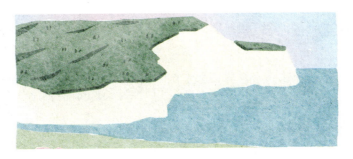

06 使用"湿海绵"笔刷对海崖崖壁进行质感细化。如下图所示，在崖壁图层上方新建图层，并对其建立"剪辑蒙版"。选择很浅的橙色，使用笔刷在海崖壁的边缘轻轻扫出颜色变化，丰富崖壁的颜色表达。

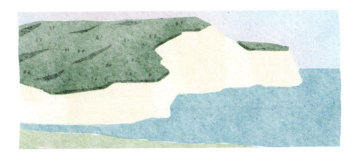

07 使用"听盒 透"笔刷丰富海崖崖壁的细节。如下图所示，继续在崖壁图层上方新建图层并设置为"正片叠底"图层模式，对海崖崖壁图层建立"剪辑蒙版"。选择浅橙色，使用笔刷绘制出崖壁的深色区域，丰富崖壁的细节。

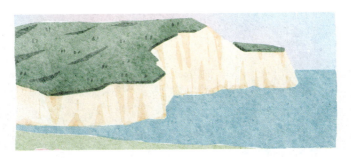

08 使用"湿海绵"笔刷对海水进行质感细化。如下图所示，在海水图层上方新建图层，并对其建立"剪辑蒙版"。选择湖蓝色，使用笔刷绘制出海水的颜色变化。

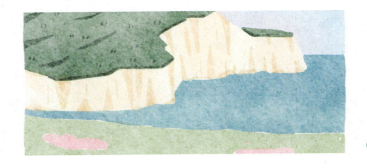

09 使用"听盒透"笔刷丰富海水的细节。如下图所示,在海水质感图层上方新建图层并设置为"正片叠底"图层模式,选择深湖蓝色,使用笔刷绘制出海水的深色波纹。

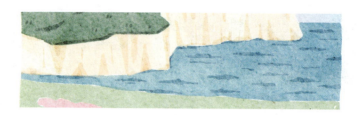

10 使用"听盒透"笔刷继续丰富海水的细节。如下图所示,在海水质感图层上方新建图层,选择淡蓝色,使用笔刷绘制出海水粼粼波光的效果。

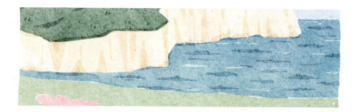

11 使用"湿海绵"笔刷对花丛进行质感细化。如下图所示,在花朵图层上方新建图层,并对其建立"剪辑蒙版"。选择粉紫色,使用笔刷绘制出花丛的颜色变化效果。

12 使用"听盒透"笔刷对花丛增加细节。如下图所示,在花朵质感图层上方新建图层,选择玫红色,用笔刷点出花蕊,丰富花朵和花丛的细节。

13 使用"听盒透"笔刷丰富花丛的层次。如下图所示,在花朵细节图层下方新建图层,并设置为"正片叠底"图层模式。对花丛图层建立"剪辑蒙版",选择粉紫色,使用笔刷绘制出花丛的深色区域。

14 使用"湿海绵"笔刷对草地进行质感细化。如下图所示,在草地图层上方新建图层,并对其建立"剪辑蒙版"。选择绿色和柠檬黄色,使用笔刷绘制出草地的颜色变化,丰富草地的色彩表达效果。

15 使用"听盒透"笔刷丰富草地的细节。如下图所示,在草地质感图层上方新建图层,选择绿色,用笔刷绘制小草和花朵的叶茎和叶片,让草地效果更丰富。

16 使用"听盒 透"笔刷丰富草地的层次。如下图所示,在小草图层下方新建图层,并设置为"正片叠底"图层模式。选择浅绿色,绘制草地的深色部分,以丰富草地的细节表达效果。

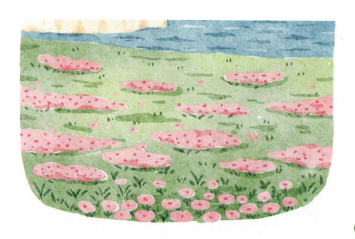

这样一幅美丽的海崖风光画已经圆满完成,让我们一起来欣赏它整体的绘制效果吧!如右图所示。

回顾绘制过程,我们首先使用"听盒 透"笔刷轻松铺出大色块,细心确保色块间不产生重叠,随后分区域进行精细绘制。为了进一步丰富画面的色彩层次,巧妙地运用了"湿海绵"笔刷,对不同块面进行了细腻的色彩处理,同时搭配"听盒 透"笔刷精心勾勒细节。相较于之前学习的色块风景表现手法,此次增加了"湿海绵"笔刷的运用,并在元素更为丰富的情况下,灵活使用了更多色彩。现在,就让我们一起动手,用画笔捕捉更多美丽的风景吧!

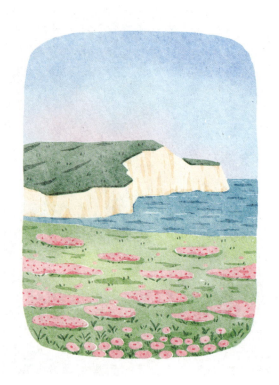

6.2.2 辽阔草原

在广袤无垠、绿意盎然的草原上,小羊宛如点缀其间的柔软棉花糖,洁白无瑕。抬头仰望,天空中云朵轻盈地翻卷舒展;低头俯瞰,地面上的风车悠悠转动,似乎在低语着草原上的种种趣闻轶事。现在,就让我们一起跟随画笔,描绘出这幅草原的绝美画卷吧!本例使用的笔刷和颜色如下页上图所示。

第6章 风光无限好——风景速写

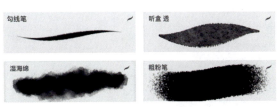

案例笔刷　　　　　　　　　　　　　案例用色

1. 绘制线稿

使用"勾线笔"笔刷勾勒海边风光的线稿。如下图所示,在速涂过程中,无须追求极致的精细度,只需大致确定各个元素的位置。首先,可以绘制出云朵、树木、草地和风车等主要结构;接着,在这些大块结构中逐步添加细节,例如草地上的绵羊等小元素;最后,针对希望进一步细化的区域进行描绘,以增强画面的丰富性和层次感。

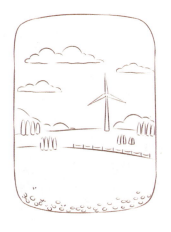
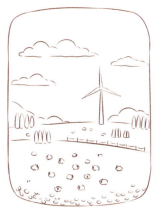

2. 绘制色稿

01 使用"听盒透"笔刷分图层铺大色。分别铺出天空、云朵、草地、树木和花朵等的颜色。另外,可以在铺出大色块后,将超出线稿的部分用"粗粉笔"笔刷作为"擦除"工具来优化。

> **提示**:"听盒透"笔刷作为一种半透明画笔,其独特性质在绘制树木时得以充分展现。通过巧妙利用这一特性,可以将相邻的两棵树稍作重叠地绘制在一起,这样不仅能够营造出更加自然的景观效果,还能有效地丰富画面的视觉层次感和深度。

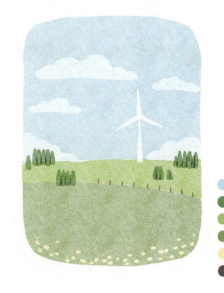

02 使用"湿海绵"笔刷对天空进行第一次质感细化。如下图所示，在天空图层上方新建图层，并对其建立"剪辑蒙版"。选择天蓝色。使用笔刷在天空上部轻轻扫出颜色变化，丰富天空的颜色表达。

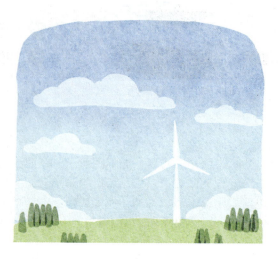

03 使用"湿海绵"笔刷对天空进行第二次质感细化。如下左图所示，在天空图层第一层质感图层上方新建图层，并对天空图层建立"剪辑蒙版"，选择蓝紫色使用笔刷在天空上部继续扫出颜色变化，进一步丰富天空的颜色表达效果。

04 使用"湿海绵"笔刷对云朵进行质感细化。如下右图所示，对云朵图层进行阿尔法锁定，并选择天蓝色，用笔刷在云朵下轻轻扫出颜色变化，以丰富云朵的颜色表达效果。

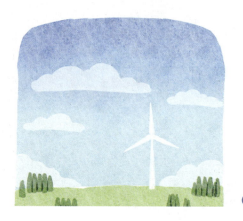 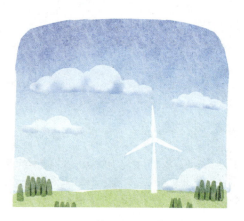

05 使用"湿海绵"笔刷对后方草地进行质感细化。如下图所示，在草地图层上方新建图层，并对其建立"剪辑蒙版"。选择绿色，使用笔刷在草地上轻轻扫出颜色变化，以丰富草地的颜色表达效果。

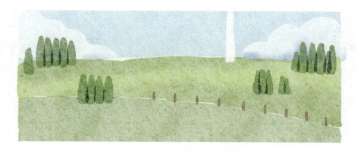

06 使用"听盒透"笔刷绘制后方草带的细节。如下页上图所示，在草地质感图层上方新建图层，并将

其设置为"正片叠底"图层模式。选择浅绿色,使用笔刷绘制出草地的深色区域,以丰富草地的细节。

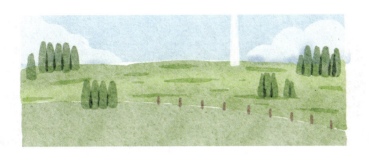

07 使用"听盒 透"笔刷绘制后方小草的细节。如下图所示,在草地草带图层上方新建图层,选择绿色,使用笔刷绘制出草地的小草,进一步丰富草地的表达效果。

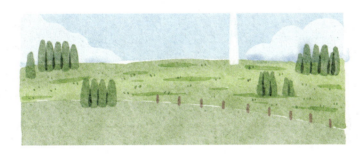

08 使用"听盒 透"笔刷对风车进行细化。如下图所示,在风车图层上方新建两个图层,并都对其建立"剪辑蒙版"。在下方的图层上,选择湖蓝色,使笔刷绘制出风车暗部的颜色;在上方的图层上,选择红色,使用笔刷绘制出风车扇叶尖角的颜色,让风车更具特色。

09 使用"听盒 透"笔刷对树木进行细化。如下图所示,对树木图层进行阿尔法锁定,选择绿色,使用笔刷绘制出树木的颜色变化,以丰富树木的细节表达效果。

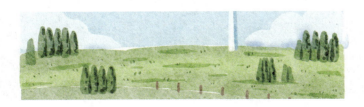

10 使用"听盒 透"笔刷对栅栏进行细化。如下图所示，对栅栏图层进行阿尔法锁定，选择棕色，使用笔刷绘制出栅栏的颜色变化，以丰富栅栏的细节。在栅栏图层下方新建图层，选择浅黄色，使用笔刷绘制绳子。

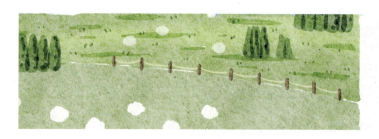

11 使用"听盒 透"笔刷绘制小羊并进行细化。如下图所示，在草地图层上方新建图层，选择白色，使用笔刷绘制小羊的身体，选择深褐色绘制小羊的头和四肢。

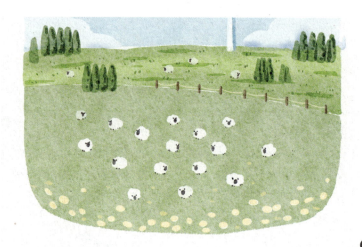

12 使用"听盒 透"笔刷绘制花朵并进行细化。如下图所示，在花朵图层上方新建图层，选择橙色，使用笔刷绘制花蕊，以丰富花朵的表达效果。

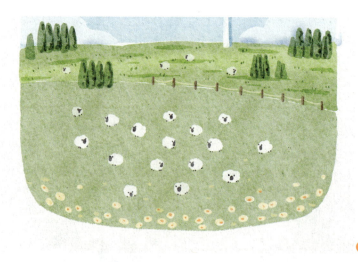

13 使用"湿海绵"笔刷对后方草地进行质感细化。如下页上图所示，在草地图层上方新建图层，并对其建立"剪

辑蒙版"。选择黄绿色和深绿色，使用笔刷在草地上轻轻扫出颜色变化，以丰富草地的颜色表达效果。

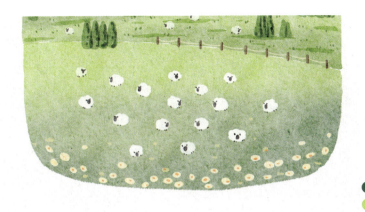

14 使用"听盒 透"笔刷绘制草地细节。如下图所示，在草地质感图层上方新建图层，选择深绿色，使用笔刷绘制出小草，以丰富草地的表达效果。

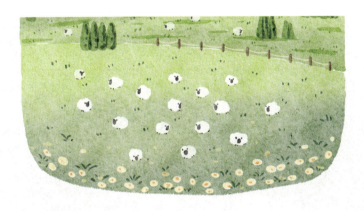

15 使用"听盒 透"笔刷绘制草地层次。如下图所示，在草地质感图层和小草图层之间新建图层，并设置为"正片叠底"图层模式。选择浅绿色，使用笔刷绘制出草地的深色区域，进一步丰富草地的细节。

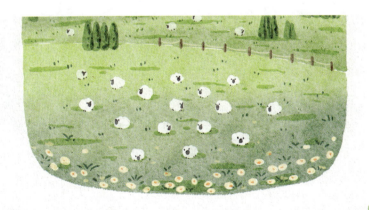

这样一幅描绘辽阔草原美景的画作已然完成，让我们一起来欣赏其整体的绘制效果，如下页上图所示，感受这份宁静与美好吧。

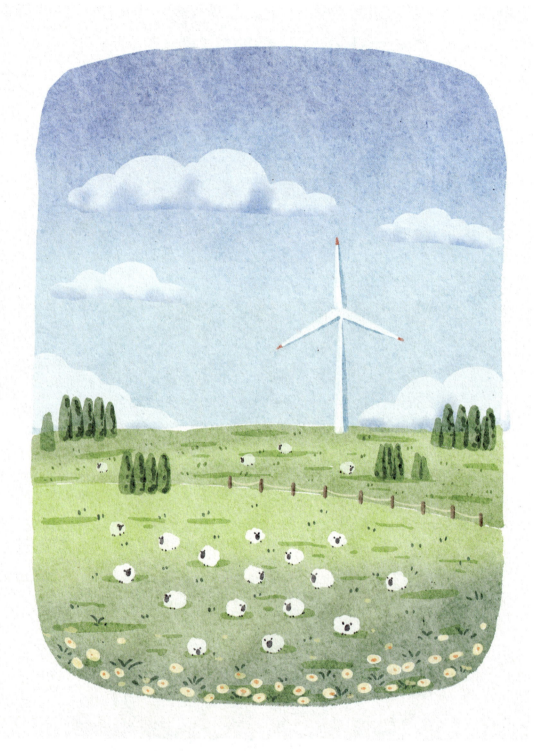

 针对画面中大面积的色块，如草地和天空，我们可以巧妙地运用"湿海绵"笔刷选取多彩的颜色进行层次丰富的渲染。而对于小羊、栅栏或树木等小色块，则推荐使用"听盒 透"笔刷，以精细勾勒其细节。现在，相信各位已经熟练掌握了质感风景的绘画技巧，那就拿起画笔大胆创作吧！